口琴大全

—複音初級教本—

Complete Harmonica Method

- 複音口琴初級入門標準本，適合 **21～24** 孔複音口琴
- 深入淺出的技術圖示、解說
- 百首經典練習曲，包括古典、通俗、流行及地方民謠…等曲風
- 全新影像教學版，最全面性的口琴自學寶典

內容介紹

李孝明　編著

目錄

教學示範　本公司鑒於數位學習的靈活使用趨勢，取消隨書附加之影音學習光碟，改以QR Code連結影音平台（麥書文化Youtube官方頻道），讓讀者能更輕鬆方便學習。

MP3下載　學習者可以利用行動裝置掃描書中QR Code，即可立即觀看所對應之教學影片，或掃描左上方QR Code，連結本書影音教學播放清單；另外範例音檔MP3下載，請掃描左下方QR Code或直接搜尋「麥書文化」，到官方網站的「好康下載」區進行下載，並對照歌曲Track標示播放學習。

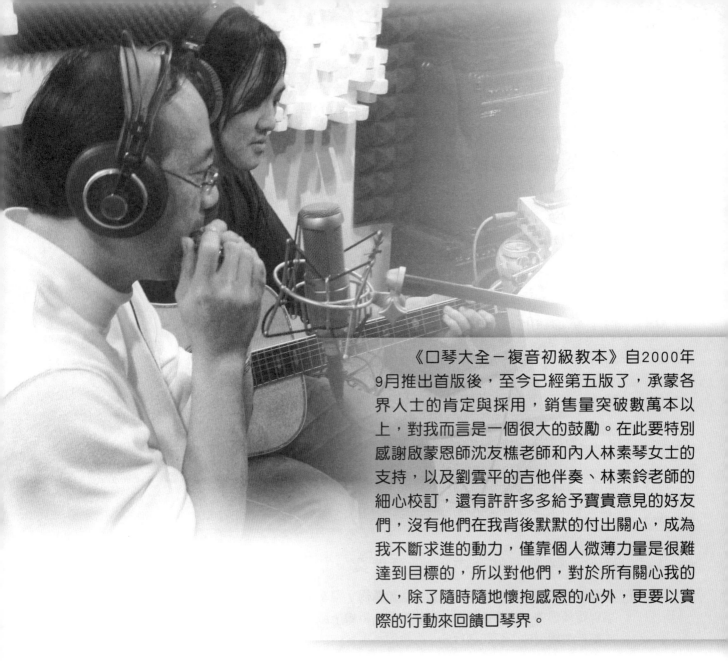

《口琴大全－複音初級教本》自2000年9月推出首版後，至今已經第五版了，承蒙各界人士的肯定與採用，銷售量突破數萬本以上，對我而言是一個很大的鼓勵。在此要特別感謝啟蒙恩師沈友樵老師和內人林素琴女士的支持，以及劉雲平的吉他伴奏、林素鈴老師的細心校訂，還有許許多多給予寶貴意見的好友們，沒有他們在我背後默默的付出關心，成為我不斷求進的動力，僅靠個人微薄力量是很難達到目標的，所以對他們，對於所有關心我的人，除了隨時隨地懷抱感恩的心外，更要以實際的行動來回饋口琴界。

李孝明 作者簡歷

- 第一、二屆中華民國口琴推廣協會理事長
- 現任士農口琴隊、台中縣教師口琴合奏團、台中縣山線社區大學、台中縣屯區社區大學、龍山寺文化廣場、南投縣長福國小、國姓國中、南投國小、廣福國小、漳和國小、和雅國小等指導老師
- 茱蒂口琴樂團和弦口琴手
- 曾任士商、中央、中原、長庚、聯合、國防管理學院、聯合大學、元智、華梵、國北師院、國北實小、長庚、清華等社團指導，忠信國小、集集國小、郡坑國小、溪洲國小、國泰國小、苗栗縣南和國中、西湖國中、照南國中等多校口琴團協助指導
- 曾擔任多屆台灣區音樂比賽口琴組評審
- 文建會第一期藝術行政培訓班結業，後加入音樂人藝術行政聯盟
- 黃石樂器負責人，著有「口琴大全」、「民謠新經典」、「民謠口琴演奏技巧」、「和弦口琴演奏技巧」、「口琴維修技術」等書籍，頗受好評

- 1993年 世界口琴大賽小合奏亞軍（黃石口琴樂團任內）
- 2002年 亞太國際口琴節重奏組冠軍（茱蒂口琴樂團任內）
- 2002年7月 接受時報週刊採訪報導
- 2002年8月 接受民視新聞採訪報導
- 2003年3月 獲得三立電視臺「草地狀元」節目專題報導
- 2004年2月 接受華視《台灣NO.1》節目專訪，介紹口琴的收藏
- 2004年3月 接受香港電臺RTHK《樂滿童心中國情》的訪問
- 2004年8月 香港亞太口琴節獲得小組合奏公開組冠軍
- 2005年6月 自由時報採訪報導
- 2005年9月 台視新聞報導—《音樂撫慰人心・樂器老闆災區教琴》
- 2006年3月19日 蘋果日報採訪報導
- 2006年6月 聯合報採訪報導
- 2006年10月 第一手雜誌第516期採訪報導
- 2007年 華視夜間新聞報導
- 2007年 三立電視《台灣最美麗的聲音》邀請演出
- 2007年 華視《台灣NO.1》節目特別報導
- 2008年 民視新聞特別採訪報導
- 2009年 年代電視《年代印象》特別專題報導奮鬥與發展的經過
- 2011年 接受新唐人電視台訪問

感謝麻將爵士樂團吉他手—雲平，
擔任本書的背景伴奏

基本認識

Q1 為什麼這種口琴叫作「複音口琴」呢？

顧名思義，「複」這個字有Double的含意，也意味著這把口琴的每個音具有兩個相同音高的音簧（有別於一個音一個簧片的口琴），雖然這兩個音簧所發出的音高聽起來差不多，但實際上音準卻有些微的差距（上下簧約相差5~10 Cent音分），因為這樣才能夠營造出具有「振動」的華麗音色（複音口琴的英文名稱為Tremolo Harmonica，Tremolo就有振動的意思）。

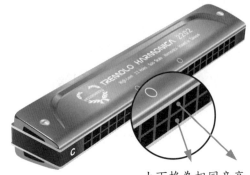

上下格為相同音高

目前亞洲地區最普遍的口琴就是複音口琴，規格從十六孔到三十孔都有，但大部份以二十一孔到二十四孔居多，因為它是以「首調」理念來生產製造，所以除了孔數規格不同外，也包含調性，十二大調、十二小調、十二自然小調等等，一般人想要收集齊全並不是一件簡單的事，筆者建議有需要再慢慢增購即可，大部份入門者都是從C調開始學起。

Q2 口琴如何發出聲音？

口琴會發出聲音是因為「簧片」（Reed）振動的關係，而這個薄薄具有彈性的金屬片正是口琴的心臟。我們吹或吸氣時，氣流會經過「簧片」而讓它產生振動，當這簧片一振動就會發出一定的音頻（也就是我們所聽到的聲音），音頻高低決定於簧片的長短及厚薄。

簧片的發明可追溯至數千年的中國樂器「笙」，所以笙可說是口琴、口風琴、風琴、管風琴、手風琴等等簧片樂器的祖先，也因為這樣，口琴通常是被歸於「簧片樂器」類。

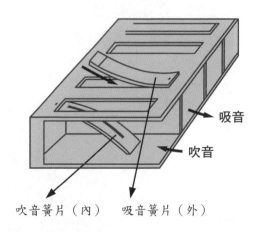

吸音

吹音

吹音簧片（內）　吸音簧片（外）

 複音口琴的音階排列為何？

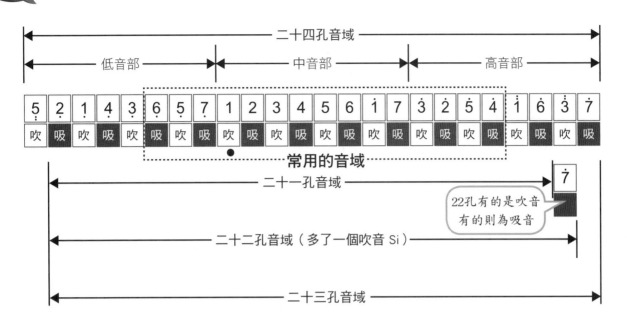

三十孔的音域

1	6	3	7	5	2	1	4	3	6	5	7	1	2	3	4	5	6	1	7	3	2	5	4	1	6	3	7	5	2
吹	吸	吹	吸	吹	吸	吹	吸	吹	吸	吹	吸	吹	吸	吹	吸	吹	吸	吹	吸	吹	吸	吹	吸	吹	吸	吹	吸	吹	吸

　　複音口琴初入門琴款大部份是以二十四孔為主，原因大致與售價便宜及推行已久有關係，而進階琴款則常會挑選二十一孔為多，但近年來二十二孔口琴開始暢銷，主要原因二十二孔的音域是完整的三個八度，相較於二十四孔（最旁邊兩音用不到）及二十一孔（少一個最高音Si）似乎更受到青睞，一般來說二十一、二十二或二十三孔大多是用在頂級的款式，售價自然高出許多（PS：在日本的初入門琴款反而是以二十一孔為主）。

口琴是一種有吹也有吸的樂器

　　在眾多的吹奏樂器裡，例如笛類、管樂類等等，都是只有吹音，唯獨口琴這項樂器非常獨特，除了吹音外還有吸音，這樣的設計雖然在初學階段時會感到些許不適應，但很快地就會習慣，進而慢慢體會吹吸相間的樂趣（極大部份的口琴是有吹有吸的，這樣的設計是有特殊目的，未來將另闢章節討論）。

ASAWEB

口琴音階排列與一般常見標準排列大不同

　　從下圖可以觀察到，中音部的音階若從中音Do開始遞升，直到中音La還算正常，但接下來的Si與下一音（高一點Do）就脫離規律了，而是必須跳來跳去。這種獨特的排列在低音部與高音部更是明顯，尤其是高音部，走到後面簡直快抓狂！不可諱言，設計初衷為了求得和弦聲響效果及吹吸兩音必定是輪番鄰接，而創造出這種獨一無二的「複音獨奏用音階排列」方式，的確帶給初學者某種程度的困難，但是若稍加克服後，這個障礙要跨過還是很容易的（如果這種排列沒有優點，勢必會遭到淘汰，不過它卻已經延續了近百年而不衰）。

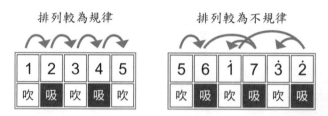

不管音階排列是否規律，它的吹吸絕對是有規則性的。

Q4 複音口琴的音階排列一定是不規律的嗎？

　　目前複音口琴排列仍是以「複音獨奏用音階」為主流（就是剛剛提及會跳來跳去的音階排列，也有人簡稱為非標準式音階排列），不過下圖所示—標準式音階排列（或是叫順階排列），也不乏有琴友們使用，最大的優點在於跳位平均與規律，對於非以「獨奏」作為未來發展的琴友們來說，這款琴倒是可以考慮看看（本書不管您是使用獨奏式或標準式皆可適用）。

標準式音階排列

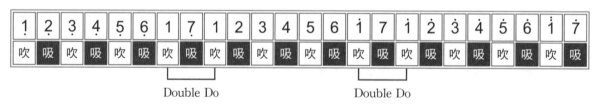

會有重複的Do，主要是避免La音與Si相鄰容易被誤吹而同時發聲。

Q5 琴格上標示「C」代表什麼意思？

第一個問題解答中有談到，複音口琴有許多調性（包括大調、小調及自然小調等等最少有三十六種以上的調性），而最基礎的調性就是C調，限於篇幅無法詳盡解說何謂「調性」，但我們可以想像一下到卡拉OK或KTV唱歌時，有人需要A調，有的則要E調才能唱的上去，而這些A、E 等等就是所謂的「調性」（Key）。

請見右圖，這是在中級班才會學到的雙口琴奏法，上面那把為C#調，下面則為C調，當兩把同時拿在一起演奏時就等於是擁有一臺完整的鋼琴了，所以也有人形容C調口琴就好像是白鍵，而C#調則為黑鍵。調性的學習並非是初級班的課程重點，只需要稍微了解一下即可。一般來說，樂器的正統學習途逕，例如鋼琴、小提琴等等都是從C調開始入門，口琴也不例外，但坊間也有人從A調開始，孰優孰劣就見人見智了。

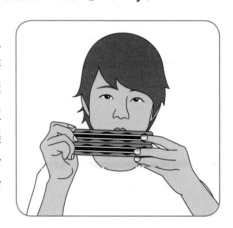

調性高低比較表

低 → 高

SUZUKI	D	D#	E	F	F#	G	G#	A	A#	B	C	C#	HiD	HiD#
	Dm	D#m	Em	Fm	F#m	Gm	G#m	Am	A#m	Bm	Cm	C#m	HiDm	HiD#m
WEISSENBERG	LD	LD#	E	F	F#	G	G#	A	A#	B	C	C#	D	D#
TOMBO	LDm	LD#m	Em	Fm	F#m	Gm	G#m	Am	A#m	Bm	Cm	C#m	Dm	D#m

上圖僅供參考，不是很了解的話也無妨。大部份複音口琴的調性高低是以B牌的排列為主，把C調當成中央，向右則調性越高，反之向左則越低，HiD調是比D調還要高八度音，LD調則是比D調更低八度音，如果不討論Hi或Low的調性，理論上調性最高的是D#調，最低就是E調了。

Q6 口琴如何保養？

初學者買了口琴後最關心的事情之一，就是應該如何保養與維護自己的愛琴。就筆者多年來維修的經驗觀察到，其實保養的程序很簡單，最困難的地方反而是您能不能夠隨時維持良好的保養習慣！

一噴二擦三乾燥
四刷五拆六沖洗
七聽八調九更換

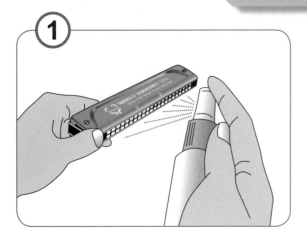

「酒精」是最方便的殺菌劑，將濃度70%~75%的酒精裝在噴罐中，於每次吹奏完畢後直接噴灑在口琴表面及琴格上，約待十秒後再擦拭乾淨（請記住酒精濃度一定要對，否則效果會大打折扣的）。

以不掉毛、易吸水的布質擦拭琴體表面，一來可以更完整地將殘餘的酒精去除掉，二來更能夠保持口琴的亮潔度（可以用「甩」或將口琴在布上敲打的方式，將水份給「抖」出來）。

對於已經吹奏完畢，甚至已經完成消毒程序的口琴，筆者不建議立即置入收藏盒內，如果再加上乾燥（陰乾）的過程將會更好，因為我們要確保任何水份不殘留在口琴內，以免侵蝕到金屬部份。不過千萬記住，口琴除了怕水也更怕熱，所以不要拿吹風機來烘乾，以免發生形變。

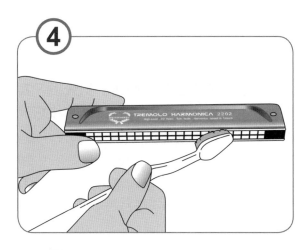

如果目視覺得琴格內已經有異物附著時，可用軟毛刷在琴口處來回輕刷，以利異物的清除（不建議用尖物伸入琴格內摳挖，以免造成簧片的損害）。

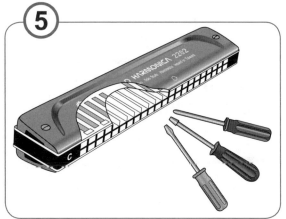

對於附著在內部的異物頑垢等，只有透過拆解口琴後才能順利清除。但拆解琴體時請小心保存所有的零件，也務必記住組裝的程序（此步驟大概半年到一年才作一次，沒有必要作經常性的拆解與清理）。

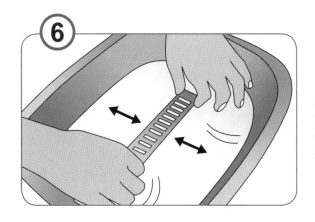

準備半盆的溫水，將拆解完畢後的琴體置於內並如左圖小心的沖洗，必要時可再使用軟毛刷輔助刷洗，沖洗完畢後先讓它徹底乾燥後再收藏（不過，有貼膠片的口琴不建議這麼作）。

以上六個步驟對於入門者而言，是比較容易作到的保養程序，至於「七聽八調九更換」就必須由老師級或專業級人員來處理了，而且會進行到此步驟的口琴大都已經走音或損壞嚴重，更需要送到專業維修中心來處理為佳。

> 不要將口琴借別人或是向別人借口琴，才能避免疾病的傳染
>
> 用食完畢後先漱口才能吹奏，以免殘渣菜屑吹入口琴內

Q7 複音口琴的記譜方法

　　本書主要的記譜方式是採用「簡譜」，複音口琴的樂譜也幾乎都是「簡譜」的天下，其實這並不是意味著「五線譜」不適合，除了傳統習慣外，主要原因是某些複音口琴的技巧，非得靠「簡譜」才會方便記譜與容易辨視（例如低音伴奏、開放和弦伴奏等等）。

　　下面的表格詳細介紹了簡譜與五線譜的對應關係，請務必要看懂，否則接下來的學習馬上就會遇到障礙了。

音名	C	D	E	F	G	A	B
唱名	Do	Re	Mi	Fa	Sol	La	Si
簡譜記法	1	2	3	4	5	6	7
五線譜記法							

老師的叮嚀

口琴到現在還是被很多人視為「玩具」，主要還是因為「知道的人多，但了解的人少」，事實上從某種角度來看，口琴入門的難度比起鍵盤、笛類、管樂、弦樂器等等可能更高，因為它的音階位置是用「聽」出來的，比起用「看」出來的自然難上許多，不過口琴的方便性與親和力卻是其他樂器所無法比擬的，而它的演奏能力可能會讓小看的人大吃一驚的！

Q8 複音口琴的基本持法

下圖所示就是常用的兩種基本持法，您可以自行選擇何種持法最適合。

第一種基本持法

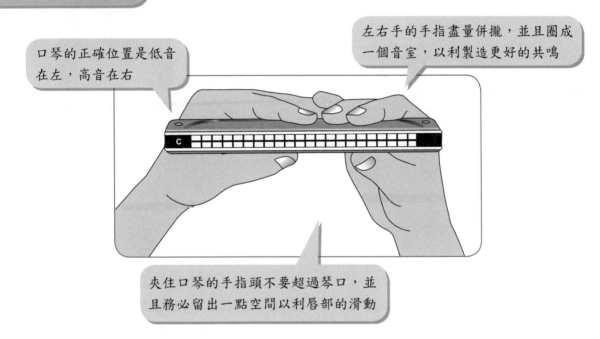

口琴的正確位置是低音在左，高音在右

左右手的手指盡量併攏，並且圈成一個音室，以利製造更好的共鳴

夾住口琴的手指頭不要超過琴口，並且務必留出一點空間以利唇部的滑動

第二種基本持法

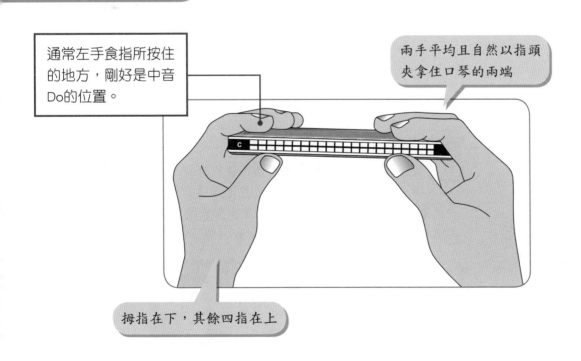

通常左手食指所按住的地方，剛好是中音Do的位置。

兩手平均且自然以指頭夾拿住口琴的兩端

拇指在下，其餘四指在上

Q9 複音口琴的基本含法─單孔含法

就複音口琴來說所謂的「單孔」指的是上下格，單孔含法就是將上下格同時含住。

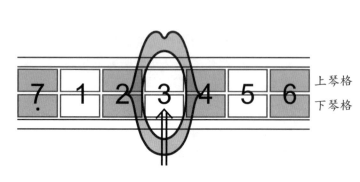

上琴格
下琴格

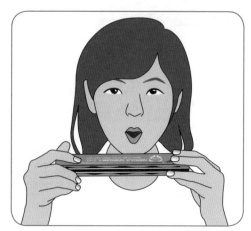

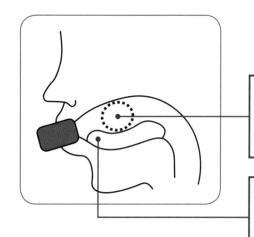

將嘴巴稍微噘起，類似唸英文字「O」一般，嘴腔內要像含雞蛋般拱起（不要扁扁的）。

舌尖內縮不要觸碰琴格，記得吹奏時，頭勿擺動，採「以琴就口」的方式，也就是用手來移動口琴，而不是移動頭部去吹。

老師的叮嚀

一般來說，初學者可能無法很準確的含到一孔，大都會超過而含到二至三孔左右，不過若含到兩孔是沒問題的，因為吹吸關係只會讓其中一孔發出聲音，但若為三孔以上就要試著將嘴巴嘟起來（縮小）了，才能夠發出純正的單音。

需要修正

1	2	3	4	5
吹	吸	吹	吸	吹

尚可接受

1	2	3	4	5
吹	吸	吹	吸	吹

Q10 複音口琴的種類有那些

　　若依照問題1的解釋，具備複音口琴的條件是「雙簧片」及「振動的音色」，不過這幾年國際口琴大賽複音組已將條件開放許多，包括重音口琴、上低音口琴都可以列入複音口琴的項目裡，所以就廣義來說，似乎只要具備雙簧片的口琴，不管其外型如何，通通都可以看成是複音口琴的家族成員之一。

開始吹奏第一個音

當您已經對複音口琴有了基本認識後，現在請用「基本含法」與「基本持法」來開始您的第一個音符吧！

如何數拍子

讓我們先定義一下拍子的算法，所謂一拍有多長？基本上這得視實際的演奏速度而定，不過共同的算法是這樣的：（以4/4 為例）

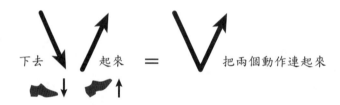

不論你使用身體任何部位（例如用腳來打拍子）、或是借用其他輔助物，當我們往下一劃，就是「半拍」，往上一勾也是「半拍」，把兩個動作連續起來，就是一拍了（半拍加上半拍）。

那麼四拍怎麼算呢？答案就是—**連續劃四次**

練習1 **track01** 中音部音階 1－3　4/4

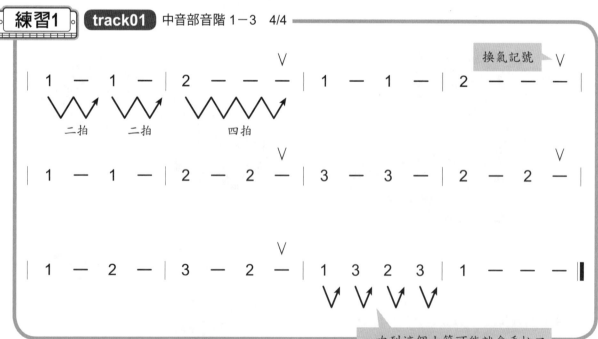

一吹到這個小節可能就會手忙口亂了，但請放慢速度就可以了。

拍子先求穩，再要求音吹準

四拍的長度（全音符）	1 — — —	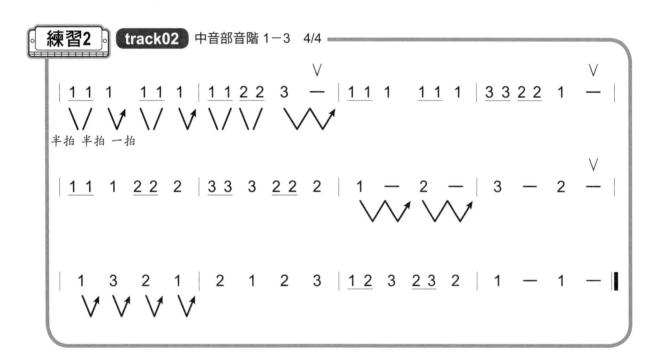
二拍的長度（二分音符）	1 —	
一拍的長度（四分音符）	1	
1/2 拍的長度（八分音符）	1	
1/4 拍的長度（十六分音符）	1	

對初學者而言，特別是自認對節拍掌控很不穩的人來説，「求快」通常只會讓數拍越來越糟而已，因為無法忍受「慢」所帶來的費氣感，所以常不自由主地隨意加快數拍的速度，結果有時快（遇到好吹的地方）、有時慢（遇到難吹的地方），完全違背了節奏要「穩定進行」的基本要求。所以，算準拍子的秘訣：不要快、不要快，還是不要快。

練習2　**track02**　中音部音階 1－3　4/4

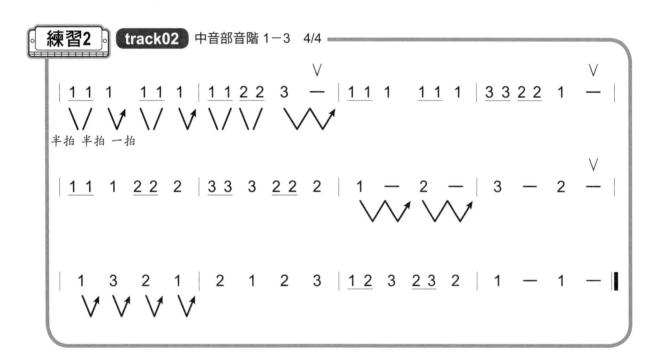

數拍子最方便的就是我們的腳，不過您知道嗎？「腳」也會欺騙我們喔！因為控制腳打拍子的快慢是我們自己，當注意力全部集中在如何操控口琴時，手腳不同步的窘境就會經常發生，很可惜我們常常都無法察覺到。在此，筆者建議踩拍子的時候，不妨用點力，不要過於「輕踩輕提」，在「不求快先求穩」的原則下，讓手腳同步地算準節奏的進行。

老師的叮嚀

換氣

　　任何吹奏樂器都需要換氣才能將音符吹穩吹足，口琴當然也不例外。對初學者而言，換氣的時間點通常都不能自如控制，當覺得氣不夠或太多時就會忍不住進行「換氣」，但換氣的時間點不是落在樂句與樂句間的話，很可能就會「破壞」旋律的完整性，所以筆者建議先照著譜上的標示來進行為佳。

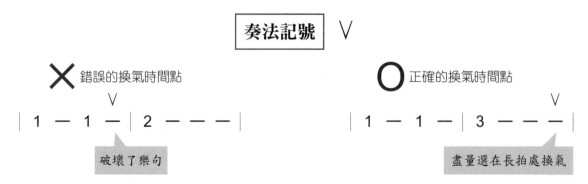

換氣時間的長短可以逐步的減少，以利增長「控氣」的能力：

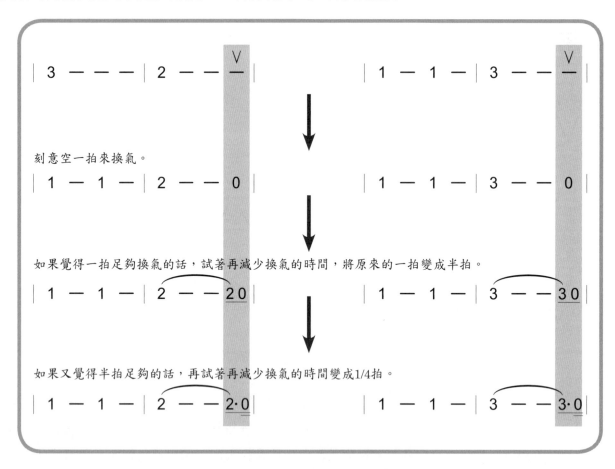

若能將換氣的中斷感逐漸減少，讓整個過程像「船過水無痕」般順暢就成功了！

附點音符

附點的拍值，長度是前行音符的一半。以下舉例說明：

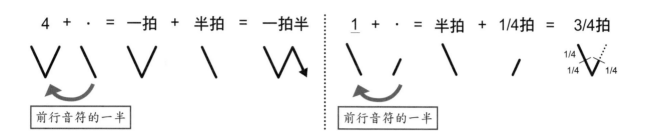

4 + ‧ = 一拍 + 半拍 = 一拍半　|　$\underline{1}$ + ‧ = 半拍 + 1/4拍 = 3/4拍

前行音符的一半

前行音符的一半

練習3　**track03**　中音部音階 1－4　2/4

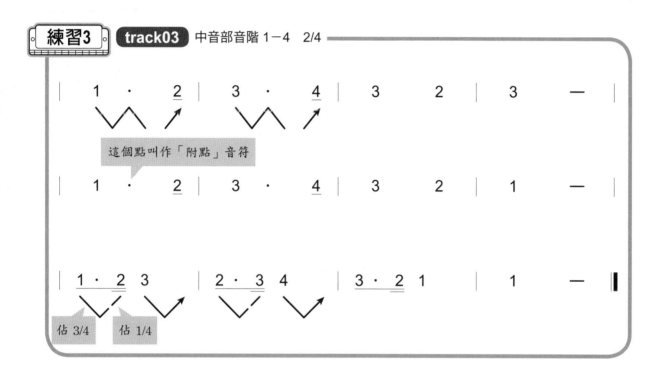

1　‧　$\underline{2}$ | 3　‧　$\underline{4}$ | 3　　2 | 3　　— |

這個點叫作「附點」音符

1　‧　$\underline{2}$ | 3　‧　$\underline{4}$ | 3　　2 | 1　　— |

$\underline{1}$‧$\underline{2}$ 3 | $\underline{2}$‧$\underline{3}$ 4 | $\underline{3}$‧$\underline{2}$ 1 | 1　　— |

佔 3/4　　佔 1/4

```
‖ 1  12 3  —  | 1  12 3  —  | 1  12 3  3  | 2  23 2  —  ‖
```

（如果您覺得換氣已經有進步，不妨可以改成兩小節換一次氣，甚至四小節再換氣更好）

```
| 2  21 2  —  | 2  23 2  —  | 2  21 2  3  | 1  1  1  —  |
```

```
| 4  4  4  —  | 3  3  3  —  | 2  2  2  —  | 1  1  1  —  |
```

```
| 4  4  4·4  | 3  3  3  —  | 2  2  2·3  | 1  1  1  —  |
```

```
| 1  12 3  —  | 1  12 3  —  | 1  12 3  3  | 4  43 2  —  |
```

```
| 4  43 2  —  | 4  43 4  —  | 4  43 2  3  | 1  1  1  — ‖
```

雖然只使用中音Do到Fa的音域，但對於初學者來說，長達二十四個小節的練習曲仍然會感到很吃力才對。吹奏時除了要遵守節拍的穩定進行外（不求快但求穩），也要盡量遵從所標示的記號（換氣記號），然後再來要求所吹奏的音階要很「純」（即不要帶有雜音的出現，若有雜音則盡量修正含法直到正確為止），最後就是音階位置的熟悉與吹吸音的反射習慣，其實光這些基本的要求就足以讓初學者練上好一段時間，但為了要奠定未來的基礎，這是必然要去重視與完成的。

PS：從本曲之後將盡量不再標示換氣的提示記號。

練習5 track05

小蜜蜂

中音部音階 1－5　4/4

| 5 3 3 — | 4 2 2 — | 1 2 3 4 | 5 5 5 — |

| 5 3 3 — | 4 2 2 — | 1 3 5 5 | 3 3 3 — |

| 2 2 2 2 | 2 3 4 — | 3 3 3 3 | 3 4 5 — |

| 5 3 3 — | 4 2 2 — | 1 3 5 5 | 1 — — — ‖

「恐懼」還是「孔距」？

與其說是練習音階的位置，其實講的就是「孔與孔之間的距離」。當音域越來越廣的時候，孔距就會越來越大，當我們開始在琴格上摸索著音階的位置，也必需要隨時用心感受「孔距」的大小，才能夠很準確地找到要吹奏的音符。

練習6 track06

瑪莉的小綿羊

中音部音階 1－5　4/4

| 3 · 2 1 2 | 3 3 3 — | 2 2 2 — | 3 5 5 — |

| 3 · 2 1 2 | 3 3 3 — | 2 2 3 · 2 | 1 1 1 0 ‖

小星星

中音部音階 1－6　4/4

| 1 1 5 5 | 6 6 5 — | 4 4 3 3 | 2 2 1 — |

| 5 5 4 4 | 3 3 2 — | <u>5 3</u> <u>5 3</u> <u>4 2</u> <u>4 2</u> | <u>3 1</u> <u>3 1</u> 2 — |

| 1 1 5 5 | 6 6 5 — | 4 4 3 3 | 2 2 1 — |

 〔<u>5 3</u> <u>5 3</u>〕一定得用四口氣來吹嗎？

初學者在吹奏上述四個音符時，絕大部份應該會用四口氣來完成（一口氣一個音），但實務上卻只需一口氣就可以完成，只要氣息不斷，並且在兩音之間連續滑動，包括接下來的 <u>4 2</u> <u>4 2</u> 及 <u>3 1</u> <u>3 1</u> 皆為一樣，如此，十二個音符只要三口氣就能完成。

〔<u>5 3</u> <u>5 3</u>〕〔<u>4 2</u> <u>4 2</u>〕〔<u>3 1</u> <u>3 1</u>〕 2 　 —

　一氣呵成（吹）不要斷　　一氣呵成（吸）不要斷　　一氣呵成（吹）不要斷

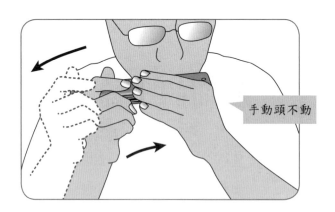

手動頭不動

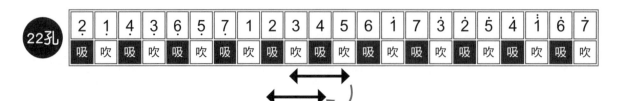

練習8 track08

火車快飛

中音部音階 7–5 4/4

| 5 | 5 | 3 | 1 | 5 | 5 | 3 | 1 | 2 | 3 | 4 | 4 | 3 | 4 | 5 | 5 |

（一氣呵成）

| 5 | 3 | 5 | 3 | 2 | 3 | 1 | — | 4 | 2 | 2 | 2 | 3 | 1 | 1 | 1 |

| 4 | 2 | 2 | 2 | 3 | 1 | 1 | 1 | 2 | 4 | 3 | 2 | 1 | 7 | 1 | — |

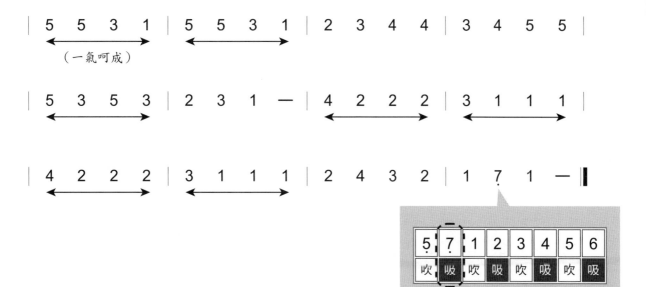

| 5 | 7 | 1 | 2 | 3 | 4 | 5 | 6 |
| 吹 | 吸 | 吹 | 吸 | 吹 | 吸 | 吹 | 吸 |

低音Si的位置就在中音Do的左邊

如果您已經了解〈小星星〉的吹奏重點，並且開始熟悉「一氣呵成」的換氣方法，那麼建議您在吹奏上面這首〈火車快飛〉的時候，在許多孔距相差不遠且同為吹（吸）音的同一小節時，盡量不要分成好幾口氣來完成，以免聽起來斷斷續續的不相連。

練習9 track09

往事難忘〔選段〕

中音部音階 1–6 4/4

| 1 | 1 2 | 3 | 3 4 | 5 | 6 5 | 3 | — | 5 | 4 3 | 2 | — | 4 | 3 2 | 1 | — |

| 1 | 1 2 | 3 | 3 4 | 5 | 6 5 | 3 | — | 5 | 4 3 | 2 | 3 2 | 1 | — | — | — |

聖誕鈴聲

中音部音階 1－i̇ 4/4

| 3 3 3 — | 3 3 3 — | 3 5 1 · 2 | 3 — — — |

| 4 4 4 — | 4 3 3 — | 3 2 2 3 | 2 — 5 — |

| 3 3 3 — | 3 3 3 — | 3 5 1 · 2 | 3 — — — |

| 4 4 4 — | 4 3 3 — | 5 5 (6 7) | i̇ — i̇ — |

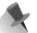 教學重點

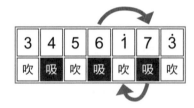

　　從中音6到7，應該是初學者第一個碰到的瓶頸，因為這是獨奏用口琴音階排列的特性，為了能夠維持住吹音與吸音相間隔的需求，以及6與7這兩個吸音不要太鄰近以免容易誤吹，不得已只能放棄順階的排列，才會出現兩音被高音i̇給分隔了，也直接造成初學者的不適應。不過只要多吹個幾次後，將孔距與位移習慣後，並調整好呼吸的節奏，這一個瓶頸是不難克服的。

三輪車

中音部音階 1－i̇ 4/4

| 1 1 2 · 3 | 5 5 3 — | 5 5 6 · 7 | i̇ i̇ 5 — |

| i̇ i̇ 6 · 5 | 3 6 5 32 | 1 23 5 65 | 3 2 1 — |

換氣時機點

換氣不是一定得要特別空出拍子來作，有時相鄰的吹吸音也可是換氣的一種。

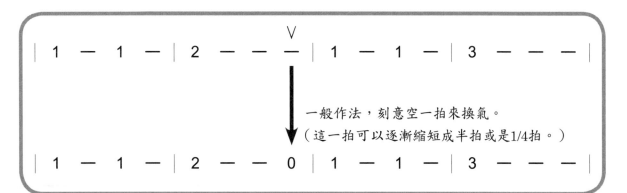

一般作法，刻意空一拍來換氣。
（這一拍可以逐漸縮短成半拍或是1/4拍。）

| 1 — 1 — | 2 — — 0 | 1 — 1 — | 3 — — — |

但如果在換氣處的下一音是吹氣，就可以同時兼顧到換氣與旋律了。

| 1 — 1 — | 2 — — — | 1 — 1 — | 3 — — — |

忍住

因為這一個音是吹氣，且拍值長達兩拍（若連後面的勉強也算就長達四拍），前一個吸音（2）在遇到因為吸滿想要吐氣時，可以直接用在下一個音上（1），如此就不用特別空出拍子來換氣了，達到真正的「船過水無痕」，惟前音長達四拍的（2）要試著去「忍住」（或撐住）。

這個也是同樣的方法：

| 7 6 5 | 7 — 6 | 6 — — | 5 — — |

忍住

從7到6總計長達六拍的吸氣，對於一般初學者來說，要忍住不換氣應該會有一定的難度，但是為了能夠達到最好的換氣效果，筆者會試著鼓勵初學者以此為目標，忍住那長達六拍的吸氣後，直接在下一個音5上吹出，如此不但兼顧了換氣，旋律也不會被中斷。

甜蜜的家庭

中音部音階 1–i̇　4/4

| 0　0　0　<u>12</u> | 3·<u>4</u> 4·<u>6</u> | 5 — 3 5 | 4·<u>3</u> 4 2 | 3 — — <u>12</u> |

| 3·<u>4</u> 4·<u>6</u> | 5 — 3 5 | 4·<u>3</u> 4 2 | 1 — — <u>5 5</u> |

| i̇·<u>7</u> 6·<u>5</u> | 5 — 3 5 | 4·<u>3</u> 4 2 | 3 — — <u>5 5</u> |

| i̇·<u>7</u> 6·<u>5</u> | 5 — 3 5 | 4·<u>3</u> 4 2 | 1 — — 0 |

| 5 — — — | 4 — 2 — | 1 — 2 — | 3 — — 5 |

| i̇·<u>7</u> 6·<u>5</u> | 5 — 3 5 | 4·<u>3</u> 4 2 | 1 — — — ‖

手風琴圓舞曲〔選段〕

中音部音階 1–i̇　3/4

| 3　2　1 | 3　2　1 | 5　5　5 | 5 — — |

| 6　5　4 | 6　5　4 | i̇　i̇　i̇ | i̇ — — |

∨

| 7　6　5 | 7 — 6 | 6 — — | 5 — — |

建議換氣的地方

| 4　3　2 | 4 — 3 | 2 — 1 | 1 — — ‖

腹式呼吸法

　　呼吸是我們身體和世界互動最基本的方式，順暢的呼吸，會讓血液補充足夠的氧氣，以供應身體的使用。一般而言，呼吸可分成「胸式呼吸」與「腹式呼吸」，絕大部份的人都是採用前者，吸氣或呼氣時胸腔上下起伏，空氣大多進入肺臟的上半部，特別是在運動的時候，「胸式呼吸」可以提供身體較急迫需要的氧氣。但如果是在吹奏樂器時，「腹式呼吸」反而能提供更好的條件來穩定身體的各種機能，強調的重點在於「深沉、平穩、緩慢」，這也是為何在打坐、禪修或是養生、舒壓等等都需要利用這種呼吸法來配合。

方式介紹

　　開始吸氣時全身用力，此時肺部及腹部會充滿空氣而鼓起，但還不能停止，仍然要使盡力氣來持續吸氣，不管有沒有吸進空氣，只管吸氣再吸氣。然後屏住氣息約4至5秒後，此時身體會感到緊張，接著利用8-10秒的時間緩緩的將氣吐出。吐氣時宜慢且長而且不要中斷。做完幾次前述方式後，不但不會覺得難過，反而會有一種舒暢的快感。

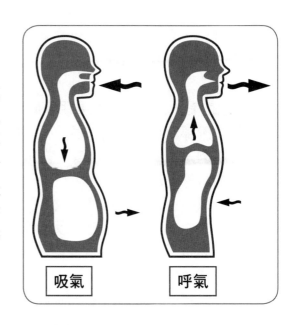

吸氣　　呼氣

　　請照著下面小節練習，整個進行速度要非常「緩慢而平穩」，絕對不可以暴吹暴吸：

> 極緩慢又平穩的吸氣，一直吸到最飽滿的狀態為止，雖然會有想要換氣的衝動，也要努力克制住。

> 因為吐盡氣息之後接著就會有想要換氣的衝動，也一樣要努力克制，並緩慢而輕輕的進行吸氣。

| 2 — — — | 1 — — — | 2 — — — | 1 — — — |

> 因為吸飽氣之後會有一吐為快的衝動，但務必要克制住並緩慢的將氣輕輕吐出直到氣盡為止。

橫膈膜的運動

橫膈膜是一塊平滑的、像鍋底形狀的肌肉，位在我們的胸腔和腹腔之間，當我們將空氣都從肺部吐出時，橫膈膜這時的形狀會像倒過來的鍋子一樣，像是「︵」的形狀，但是，當我們將空氣吸入肺部時，橫膈膜會開始「收縮」，拉成比較平的樣子，變成像是「一」的形狀，使得胸腔的容積變大，肺部便能吸入大量的空氣。所以，當我們在吐氣時，其實是橫膈膜「放鬆」的時候，也因為橫膈膜往上升起，才會讓胸腔的容積變小，肺部便會自然地將空氣排出，送出體外，這就是我們在呼吸時肺部與橫隔膜之間的互動關係與原理。

以前有人認為吹氣時要用橫膈膜的力氣將氣送出，但其實這是錯誤的說法。因為任何的肌肉都一樣，只能收縮，不能反向的張開，在這裡就順帶說明一些基本的人體生理學：肌肉是由肌纖維所構成，當肌肉在用力的時候，肌纖維是呈現一種「拉緊」、「收縮」的狀態，反之，當肌肉在放鬆的時候，肌纖維便會呈現出「放鬆」、「伸展」的狀態，所以各位應該就能清楚地明白到，肌纖維只能作「拉緊」的動作，無法作「推出」的動作。由此原理，我們可以了解到，橫膈膜在吸氣時可以「拉緊」而使胸腔的底部由「︵」變成「一」，造成胸腔的擴大，可是在吹氣時，橫膈膜並不能「用力」或「推出」來恢復成原來的形狀，從前的錯誤觀念，大多是從這裡出現的。因為有很多人誤以為橫隔膜是一片可以自由活動的肌肉，吹氣時想要用它來使力推動氣，可是反而造成了其他的肌肉的多餘使力，進而使得身體緊張及肌肉緊繃。而且，由於肌肉的拉緊，橫隔膜無法放鬆還原成原來的形狀，造成不正確的呼吸，以及呼吸的量不足，若大家能夠有正確的觀念，我想應該會在呼吸法上有更進一部的瞭解！

為何大部份的人在大笑過久之後，就會產生肚子或腹部酸疼

這是因為我們在大笑時，會讓橫膈膜與腹部肌肉產生劇烈的運動，對於某些人就會外顯出「酸疼」感。事實上，腹式呼吸與橫膈膜有相當密切的關係，透過主動式的訓練（急速而連續或緩慢而綿長的呼氣與吹氣），模擬大笑時腹部劇烈的起伏運動（如同狗兒為了散熱而張口急速的喘氣一般），是可以讓初入門者更容易抓到訓練腹式呼吸的要訣，各位不妨撥空來試試看，相信可以更快速地掌握住腹式呼吸的法門。例：由慢漸快交替吹奏中音1及2。

我們是天生的腹式呼吸高手嗎？！

小毛驢

中音部音階 1－i̇　4/4

| 1 | 1 | 1 | 3 | 5 | 5 | 5 | 5 | 6 | 6 | 6 | i̇ | 5 | — | — | — |

| 4 | 4 | 4 | 6 | 3 | 3 | 3 | 3 | 2 | 2 | 2 | 2 | 5 | — | — | — |

| 1 | 1 | 1 | 3 | 5 | 5 | 5 | 5 | 6 | 6 | 6 | i̇ | 5 | — | — | — |

| 4 | 4 | 4 | 6 | 3 | 3 | 3 | 3 | 2 | 2 | 2 | 3 | 1 | — | — | — |

二拍子、三拍子與四拍子

在日常生活中經常會有某種規律的聲音出現，例如腳步聲，但由於人們會有討厭單調、希望能有變化或統一的慣性使然，於是乎單調的節奏聲音變產生了強弱（重音），在近代音樂學上常見的拍子組合就是「二拍子」、「三拍子」、「四拍子」。

> 2/4 → 以四分音符為一拍，每小節共有二拍 → 重音的規律：強、弱、強、弱
> 3/4 → 以四分音符為一拍，每小節共有三拍 → 重音的規律：強、弱、弱
> 4/4 → 以四分音符為一拍，每小節共有四拍 → 重音的規律：強、弱、次強、弱

快樂的小鳥

中音部音階 1－i̇　2/4

| 1 | 2 | 3 | 4 | 5 | 0 | 5 | 0 | 6 | 4 | i̇ | 6 | 5 | | 0 | |

| 6 | 4 | i̇ | 6 | 5 | | 0 | | 5 | 4 | 4 | 4 | 4 | 3 | 3 | 3 |

| 3 | 2 | 3 | 2 | 1 | 3 | | 5 | 5 | 4 | 4 | 4 | 4 | 3 | 3 | 3 |

| 3 | 2 | 2 | 3 | 1 | | — | |

難纏的低音部

　　口琴的低音部因為簧片較長，所以音準很容易受到含法的影響，如果含法是偏向於扁狹的話，則容易會發出難聽的異音出來，甚至「啞音」（即發不出聲音）。因為中音部較不易受到含法的影響而讓音高失準，但這不代表在吹奏低音部就不會有問題，總之盡量讓嘴腔內的空間不要壓扁，且讓舌頭平躺不亂翹起，感覺上就好像含一粒球在嘴巴的感覺，就可以減少異（啞）音的產生，但實際情形還是必須要您自己隨時聽察與摸索修正才行！

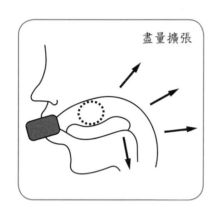

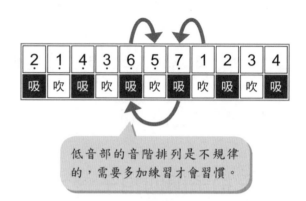

低音部的音階排列是不規律的，需要多加練習才會習慣。

練習16　**track16**　低音部音階 3－5̣　4/4

$\underline{1\ 7̣\ 6̣\ 5̣}\ 6̣\quad 7̣\ |\ \underline{2\ 1\ 7̣\ 6̣}\ 7̣\quad 1\ |\ \underline{3\ 2\ 1\ 7̣}\ 1\quad 2\ |\ \underline{5\ 6\ 7\ 1}\ 2\quad 1\ ‖$

※剛練習時可能會因為找不到音階位置而慌亂，請務必放慢速度。

練習17　**track17**

跳舞歌

低音部音階 6－5̣　3/4

$| 5̣\quad 3\quad 3 | 5̣\quad 3\quad 3 | 3\quad 2\cdot\ \underline{3} | 4\quad —\quad — |$

$| 5̣\quad 2\quad 2 | 5̣\quad 2\quad 2 | 2\quad 1\cdot\ \underline{2} | 3\quad$

$| 5̣\quad 3\quad 3 | 5̣\quad 3\quad 3 | 3\quad 2\cdot\ \underline{3} | 4\quad —\quad — |$

$| 4\quad 6\quad 2 | 3\quad 5\quad 1 | 2\quad 4\quad 7̣ | 1\quad —\quad — ‖$

連結線、圓滑線

連結兩個相同音高的弧線，我們稱之為「連結線」，結合兩音拍值為新的拍值：

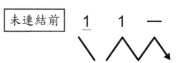　　　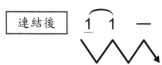

若連結兩個以上（含）不同音高的弧線，我們稱之為「圓滑線」，在口琴的表現上是代表著一口氣不要間斷吹奏，讓旋律的進行滑順。

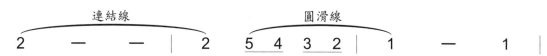

練習18　track18

紅莓果

低音部音階 3－2　3/4

| 5 — 1 | 3 — 2 | 1 — 7̣ | 1 7̣ 6̣ |

| 5̣ — 5̣ | 3 — 4 | 5 — 3 | 1 — 5̣ |

| 4̣ — 4̣ | 2̣ — 3 | 4 — 2 | 7̣ — 6̣ |

| 5̣ — 5̣ | 3 — 4 | 5 — — | 5 — 0 ‖

練習19　track19

河水

低音部音階 6－7̣　3/4

| 3 — 1 | 3 — 1 | 3 — 1 | 2 — — | 2 3 4 | 2 — 3 | 1 — — | 2 — — |

| 3 — 1 | 3 — 1 | 3 — 1 | 2 — — | 2 3 4 | 2 — 3 | 1 — — | 1 — 0 |

| 5 3 5 | 6 — — | 5 3 5 | 4 — — | 4 2 4 | 3 1 3 | 2 — — | 2 5432 |

2有四拍，注意不要搶拍

‖ 1 — 1 | 2 — 2 | 3 — 3 | 4 — — | 3 2 1 | 2 1 7̣ | 1 — — | 1 — — ‖

奇異恩典

低音部音階 5－5̣　3/4

$\underset{\cdot}{5}$ | 1 — 31 | 3 — 2 | 1 — 6̣ | 5̣ — 5̣ |

| 1 — 31 | 3 — 23 | 5 — — | 5 — 35 |

| 5 · 353 | 1 — 5̣ | 6̣ · 116̣ | 5̣ — 5̣ |

| 1 — 31 | 3 — 2 | 1 — — | 1 — ‖

 「完全小節」與「不完全小節」

　　第一小節與最後一小節都不滿三拍，我們稱之為「不完全小節」，兩者合起來剛好滿三拍，就變成「完全小節」了。

西北雨

台灣民謠

低音部音階 1－5̣　4/4

| 6 1̇ 6 — | 5 3 6 — | 2 2 1 · 2 | 1 5̣ 6̣ — |

| 2 1 3 · 5 | 1̇ 5 6 — | 5 5 3 · 5 | 2 3 2 — |

| 1 6̣ 5̣ · 6̣ | 1 1 1 — | 5 5 3 · 5 | 1̇ 5 6 — |

| 1̇ 1̇ 1̇ · 3 | 5 6 5 — | 2 3 2 — | 7̣ 5̣ 6̣ — ‖

可愛的克莉絲汀

低音部音階 1－5̣　3/4

1 1 | 1　5̣　3 3 | 3　1　1 3 | 5·　5 4 3 | 2　—　2 3 |

| 4　4　3 2 | 3　1　1 3 | 2　5̣　7̣ 2 | 1　—　1 1 |

| 1　5̣　3 3 | 3　1　1 3 | 5·　5 4 3 | 2　—　2 3 |

| 4　4　3 2 | 3　1　1 3 | 2　5̣　7̣ 2 | 1　—　2 3 |

| 4　4 6 5 4 | 3　3 5 4 3 | 2　5̣ 4 3 2 | 1　—　‖

先不要用直笛的運舌法來吹奏口琴

直笛是目前基層音樂教育裡使用最廣泛的樂器之一，它的基本吹奏唸法是類似「嘟嘟嘟」的唸法感覺（即每一個音都會讓舌頭彈動一下），但這種吹法運用到口琴上則會出現音色被壓抑的反效果，因為複音口琴的入門吹奏僅需要氣息的進出即可，對於運舌來輔助技巧等等在初學階段還不需要，所以要請琴友們特別留意到這件事。

輕越悠揚但如同迷宮的高音部

　　終於來到口琴最高音也是最難的部份（有些初學者還會覺得如同身在迷宮般不容易找到正確的方向），主要是因為它的音階排列相當不規律的關係，不過這是必然要經過的過渡期，只要琴友們願意花點時間來熟悉它、適應它，相信很快就能克服，當您已經充份掌握住低音部、中音部與高音部音階排列順序後，就能夠盡情如意的吹奏各種您所喜愛的樂曲了。

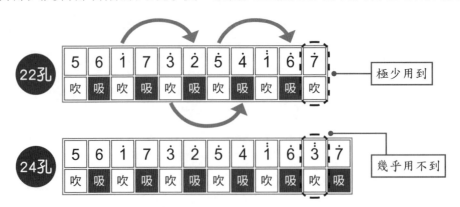

練習23　track23

棕色小壺

高音部音階 3－3̇　4/4

$$| \; 3 \quad 5 \quad 5 \quad - \; | \; 4 \quad 6 \quad 6 \quad - \; | \; 7 \quad 7 \quad 6 \quad 7 \; | \; \dot{1} \quad \dot{2} \quad \dot{3} \quad - \; |$$

$$| \; 3 \quad 5 \quad 5 \quad - \; | \; 4 \quad 6 \quad 6 \quad - \; | \; 7 \quad 7 \quad 6 \quad 7 \; | \; \dot{1} \quad \dot{1} \quad \dot{1} \quad - \; |$$

$$| \; \dot{3} \quad \dot{1} \quad 5 \quad - \; | \; 4 \quad 6 \quad 6 \quad - \; | \; 5 \quad 7 \quad 7 \cdot \underline{6} \; | \; 5 \quad \dot{1} \quad \dot{1} \quad - \; |$$

$$| \; \dot{3} \quad \dot{1} \quad 5 \quad - \; | \; 4 \quad 6 \quad 6 \quad - \; | \; 7 \quad 7 \quad 6 \quad 7 \; | \; \dot{1} \quad \dot{1} \quad \dot{1} \quad - \; \|$$

老師的叮嚀

　　口琴的音高比鋼琴的音高還要高一個八度，換句話說中音Do等於是鋼琴的高音Do，因此口琴的高音部若吹奏過於用力會顯得尖銳刺耳，所以琴友們要特別留意這個音域的吹奏力度。

練習24　track24

春天來了

高音部音階 1-3̇ 4/4

| 5 3 4 5 6 | 5 3 4 5 1̇ | 6 5 3 · 1 | 2̇ — 2 2 3 4 |

| 5 6 5 3 5 | 1̇ 2̇ 1̇ 6 1̇ | 5 3̇ 2̇ · 5 | 1̇ — — — |

練習25　track25

返鄉曲〔選段〕

高音部音階 1-5̇ 4/4

| 3̇ · 5̇ 5̇ — | 3̇ · 2̇ 1̇ — | 2̇ · 3̇ 5̇ · 3̇ | 2̇ — — — |

| 3̇ · 5̇ 5̇ — | 3̇ · 2̇ 1̇ — | 2̇ · 3̇ 2̇ · 1̇ | 1̇ — — — |

練習26　track26

王老先生有塊地

高音部音階 5-3̇ 2/4

| 1̇ 1̇ 1̇ 5 | 6 6 5 | 3̇ 3̇ 2̇ 2̇ | 1̇ — |

| 1̇ 1̇ 1̇ 5 | 6 6 5 | 3̇ 3̇ 2̇ 2̇ | 1̇ — |

| 1̇ 1̇ 1̇ | 1̇ 1̇ 1̇ | 1̇ 1̇ | 1̇ 1̇ |

| 3̇ 3̇ 2̇ 2̇ | 1̇ — |

歌聲滿行囊

高音部音階 1－4̇ 4/4

```
5̲4̲ | 3  5  5  5̲4̲ | 3  5  5  1̲7̲ | 6  1̇  1̇  2̇ | 1̇ — — 5̲4̲ |

| 3  5  5  5̲4̲ | 3  5  5  5̲6̲ | 5  5  4  2 | 1 — — 1̲7̲ |

| 6  1̇  1̇  2̇ | 1̇  6  5  1̲7̲ | 6  1̇  1̇  2̇ | 1̇ — — 1̲7̲ |

| 6  1̇  1̇·  2̇ | 3̇· 4̲̇ 3̇  1̇ | 2̇  2̇  1̇  7 | 1̇ — — — | 1̇  0  0 ‖
```

西湖春

高音部音階 1－2̇ 4/4

```
| 5̲3̲5̲6̲ 1̇· 7 | 6̲5̲6̲1̇ 5 — | 3̲5̲6̲1̇6̲5̲5̲1̲ | 2 — — — |

| 3̲2̲1̲2̲ 3· 5 | 1̇·2̲̇1̇7 6 — | 5̲6̲5̲3̲ 2 5̣ | 1 — — — |

| 3̲5̲6̲5̲ 3· 2 | 3̲5̲3̲2̲ 6̣ — | 1̲2̲3̲5̲6̲1̇3̲5̲ | 2 — — — |
```

請留意這個空拍

```
| 5̲3̲5̲6̲ 1̇· 7 | 6·5̲6̲1̇ 5 — | 0 6̲5̲3̲ 2 5̣ | 1 — — — ‖
```

老師的叮嚀

很多人以為空拍不用吹，所以常常忽略或省略而變成搶拍或掉拍，但事實上空拍也是一個音符，我們仍要演奏它，差別在於沒有聲音，可用點頭或踏腳來取代，這樣的概念跟空拍不用吹是完全不同的意義。

小白花

高音部音階 3－2̇　3/4

```
| 3   —   5 | 2̇   —   — | 1̇   —   5 | 4   —   — |

| 3   —   3 | 3   4   5 | 6   —   — | 5   —   — |

| 3   —   5 | 2̇   —   — | 1̇   —   5 | 4   —   — |

| 3   —   5 | 5   6   7 | 1̇   —   — | 1̇   —   — |

| 2̇   —   5 5 | 7   6   5 | 3   —   5 | 1̇   —   — |

| 6   —   1̇ | 2̇   —   1̇ | 7   —   — | 5   —   — |

| 3   —   5 | 2̇   —   — | 1̇   —   5 | 4   —   — |

| 3   —   5 | 5   6   7 | 1̇   —   — | 1̇   —   — |
```

　　這首練習曲的難度不低，尤其是一些跳音的地方，例如從5跳到2̇，如果對於音階仍不熟悉的初學者肯定會造成某一種的障礙，不過進步就是要從跨越障礙開始的，請先瞄準跳音位置後，再放慢吹奏速度，相信〈小白花〉會讓您覺得非常動聽又悅耳。

美國巡邏兵〔選段〕

作曲 / Meacham

高音部音階 3-4̇　2/4

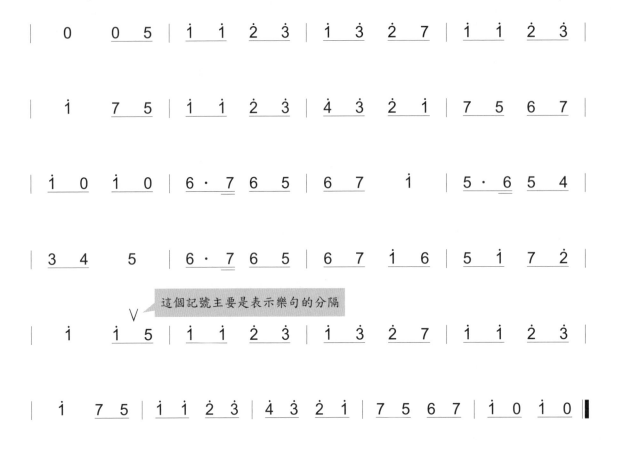

這個記號主要是表示樂句的分隔

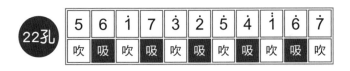

此曲音域大都落在高音部，這對練習高音部音階的初入門者來說，雖然有難度但也是一種不錯的訓練，音樂沒有所謂的「速成」，有的只是一步一腳印的練習再練習，在此鼓勵所有初學者要不畏難、不畏苦，終有一天能夠順利克服的。

初學者音色的要求

我們常常聽到這樣的形容：「音色是樂器的第一生命」、「真正會感動人心並不只是技巧的高低，還包括音色的優劣」等等，其實這樣的形容是有一定的道理。由於口琴硬體本身能夠營造音色共鳴的部位很小，我們必須借助嘴腔、甚至是其他部位的共鳴來讓音色更漂亮，但這些人體部位的掌控並非可以隨心所欲，特別是初入門者，會隨著吹氣、吸氣的變換而跟著改變（例如吹氣時嘴巴鼓起來，反之吸氣時卻縮了進去），還包括舌頭的位置、含琴的深淺等等，任何一個變化都會直接地影響音色，如果我們不能在初入門的階段好好地要求正確、純正且飽滿的音色的話，等到慣性一養成後想要修正恐怕就很困難了，而這也是自修者最常被忽略、但卻是最為重要的課題之一。（自修者因為缺乏可以隨時在旁指導的老師，所以常常會因為無法判斷孰優孰劣的情況下，努力的方向即使錯誤了也不自知，結果自然是越走越偏而導致積重難返）

那麼我們對於初入門者的音色要求有那些呢？

單孔含法的腔型不可過於扁狹，要盡量往外往後撐開，尤如含一顆小球般

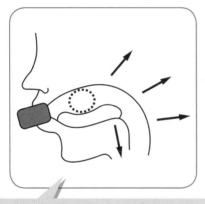

舌頭平躺，嘴腔內的空間盡量往外及往後擴張，感覺上就像含一顆球在裡面。

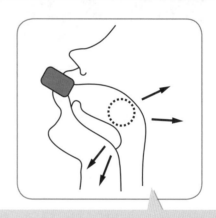

我們可以試著將頭向後仰，如此將有助於嘴腔內空間的擴張。

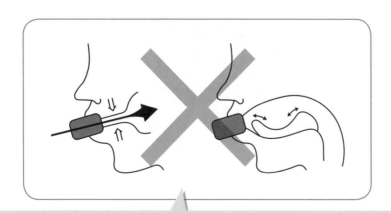

過於扁狹的腔型或是舌頭前後端翹起太高，都會影響到音色，請盡量避免。

會出現雜音的情況，絕大部份的原因是含孔數超過兩孔以上，如果發現有這樣的情形，請試著將您的嘴型縮小一下就可以修正了。

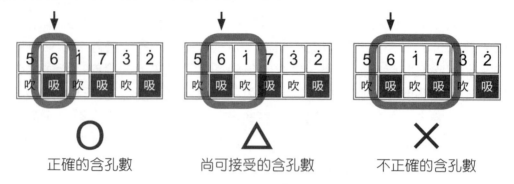

| 正確的含孔數 | 尚可接受的含孔數 | 不正確的含孔數 |

之所以兩孔還可以吹出純正的單音，是因為一吹一吸的關係，吹的時候，吸音不會發聲，反之亦然。

音色是否帶有漏氣的「嘶嘶」聲

「嘶嘶」聲絕大部份都來自於含琴不夠深入或不夠緊密時，而氣息從兩邊（或一邊）的嘴角漏出去，初學者一般都不易發覺，除非對著鏡子來觀察才會知道；嘶嘶聲所帶來的問題是吹奏上顯得很費力，而且音色感覺「虛虛」的不扎實。

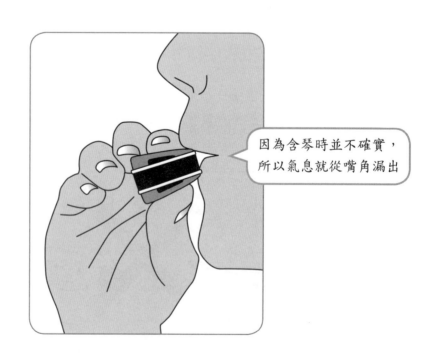

因為含琴時並不確實，所以氣息就從嘴角漏出

音色有沒有些微的振動共鳴感覺

複音口琴的正常音色是帶有振動的感覺，這是因為它每個音都有上下兩個簧片，雖然音高聽起來差不多，但若用專門儀器來量測的話就會發現兩個簧片的音準仍有些許的差距（不同廠牌的口琴，上下簧的Pitch的出廠設定不盡相同，不過大都相差5~10 Cent音分），因為兩音有些微的音準差距，當兩簧因振動而同時發聲後就會產生「音色上的振動」，而這種特色也是複音口琴所獨有的，在半音階口琴或是十孔口琴這類的單簧口琴所沒有的特質。若以專業的角度來探討，這種所謂的「音色上的振動」指的就是物理音響學上的「拍音現象」。〔拍音（Beats）—兩個頻率比較接近的聲音同時發聲時，產生一種有規律的聲音強弱變化的效果，本質上拍音並不是一個「音」。〕複音口琴的拍音頻率不算很大，所以聽起來還算悅耳，但如果頻率過高時就會很難聽了，這時就必需要進行調音。

如果您在吹奏時感覺不到這種「拍音」，那就可能有以下的問題：

（1）您只有含到上下兩排其中一排的音孔，另一排的音孔被唇肉給遮蓋住了，所以聽起來只有單音格的聲音，而沒有雙音格一起振動的拍音（這個問題是許多初學者經常遇到的）。

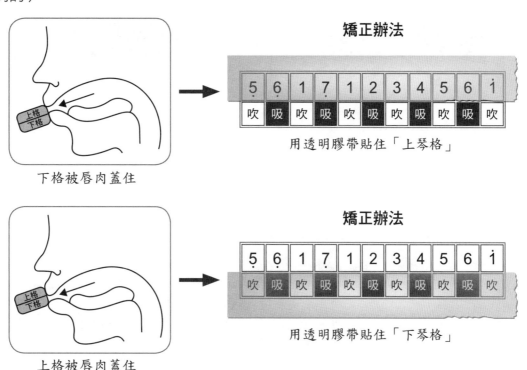

矯正辦法

用透明膠帶貼住「上琴格」

下格被唇肉蓋住

矯正辦法

用透明膠帶貼住「下琴格」

上格被唇肉蓋住

用膠帶貼住沒有被唇肉蓋住的那一排琴格後開始吹奏，如果發現發不出聲音，那就表示貼對了；接下來我們就要開始進行矯正，為了要發出聲音，勢必迫使唇肉要移開沒有被膠帶貼住的琴格，才能順利讓氣息進入而發出聲音，等到感覺不論如何移動都能順利發聲時，再撕開膠帶，這時原本錯誤的含法大致可以獲得矯正了。

（2）另外一種感覺不到拍音的原因，應該與口琴本身問題有關，有可能是簧片出了問題或是被過多的口水堵住，如果是前者則需送至專門維修的店家，後者則是想辦法將口水給甩出來或是陰乾即可。

自己的兩頰是否跟著吹吸音而明顯膨脹與收縮

　　有不少的初入門者在練習時，吹氣時臉頰鼓起來，吸氣時臉頰凹進去，因為臉頰的凹凸連動到嘴腔空間的大小，也相對會影響到音色的質地，吹氣時音色聽起較飽滿，但吸氣時就變的比較扁狹，如此不穩定均勻的音色表現，對初入門者來說並不太鼓勵；修正的方式是建議初學者一邊照著鏡子檢視，一邊努力讓臉頰的起伏不要太大（也就是說刻意讓兩頰及嘴腔內的肌肉緊繃住），隨時傾聽音色是否均勻，相信日久必有功的（不過也有人質疑，為何曾看到演奏家們的演奏，臉頰的起伏也很強烈呢？那是因為這些功力深厚的演奏家們，他們對於音色的掌控，包括嘴腔內空間的運使都已經到達隨心如意的境界，臉頰上的起伏並不會造成影響，但對初學者而言，要能夠不被影響卻非易事）。

吹氣時，臉頰鼓起　　　　　　　　　　　吸氣時，臉頰凹入

老師的叮嚀

　　會花篇幅來強調音色的重要性，主要是自學者缺少真正的指導者在身旁協助，再加上音色的探討一直是複音口琴所忽略的地方，所以希望各位除了要詳讀上述的重點外，最好也要仔細聆聽示範MP3裡的音色，邊揣摩邊練習，才能讓我們的音色得到最漂亮的表現。

定型化練習

筆者最常遇到琴友們問起的話題之一就是「什麼是口琴的基本功」？

大多數的人都認同「基本功」對於學習任何事物都有相當大的影響（如同練功夫需要紮馬步），但超過半數以上的人雖然了解卻無法持久力行下去，因為「基本功」的練習是一連串既枯燥又乏味的規律性動作，不見得每個人都可以甘之如飴地「磨練」下去。就筆者十多年的教學經驗中發現，勤於「基本功」練習的琴友們比起「偶而」練習基本功的人，也許在剛入門的時候大伙兒的程度相差不大，但隨著學習進度越深越廣之後，兩者的差距就會逐漸顯現出來（至於完全忽略基本功的人來說就根本不值一晒），「基本功」的效力將會在他們身上會一點一滴地潛移默化、築底奠基，這種無形的「累積力」將會在未來可能遇到的各種瓶頸上，協助琴友們順利地過關斬將，大幅減少摸索遇挫的時間。筆者認為所謂的「基本功」，其實指得就是定型化練習，下列是筆者常用來訓練初入門者的各種練習曲集合，每一種練習都有它的目的，建議琴友們斟酌自己的能力，然後定期抽出半小時以上的時間反覆不斷地吹奏，請務必記住：先求穩再求準，最後再求快，若能恆久持續下去，即便是已經到達中高級班的層次，仍舊可以發揮相當大的幫助。

以下A~E練習，請試著將音符斷開吹奏，記得要用腹式呼吸法（不是用舌頭來點斷）：

A 4/4
| 1 1 1 1 | 2 2 2 2 | 3 3 3 3 | 4 4 4 4 | 5 5 5 5 | 6 6 6 6 | 7 7 7 7 | i̇ i̇ i̇ i̇ |

| i̇ i̇ i̇ i̇ | 7 7 7 7 | 6 6 6 6 | 5 5 5 5 | 4 4 4 4 | 3 3 3 3 | 2 2 2 2 | 1 1 1 1 |

B 4/4
| 1 1 1 1 2 2 2 2 | 3 3 3 3 4 4 4 4 | 5 5 5 5 6 6 6 6 | 7 7 7 7 i̇ i̇ i̇ i̇ |

| i̇ i̇ i̇ i̇ 7 7 7 7 | 6 6 6 6 5 5 5 5 | 4 4 4 4 3 3 3 3 | 2 2 2 2 1 1 1 1 |

C 4/4
| 1 1 1 1 2 2 | 3 3 3 3 4 4 | 5 5 5 5 6 6 | 7 7 7 7 i̇ i̇ |

| i̇ i̇ i̇ i̇ 7 7 | 6 6 6 6 5 5 | 4 4 4 4 3 3 | 2 2 2 2 1 1 |

D 4/4

| 1 2 1 2 3 — | 2 3 2 3 4 — | 3 4 3 4 5 — | 4 5 4 5 6 — |

| 5 6 5 6 7 — | 6 7 6 7 1̇ — | 7 1̇ 7 1̇ 1̇ — | 1̇ 7 1̇ 7 6 — |

| 7 6 7 6 5 — | 6 5 6 5 4 — | 5 4 5 4 3 — | 4 3 4 3 2 — |

| 3 2 3 2 1 — | 2 1 2 1 1 — ‖

E 4/4

| 1 · 2 3 — | 2 · 3 4 — | 3 · 4 5 — | 4 · 5 6 — |

| 5 · 6 7 — | 6 · 7 1̇ — | 1̇ · 7 6 — | 7 · 6 5 — |

| 6 · 5 4 — | 5 · 4 3 — | 4 · 3 2 — | 3 · 2 1 — | 2 · 1 1 — ‖

以下F~I練習，請盡量一口氣吹完，不要拆成一個音一個音來吹奏：

F 2/4

| 1 3 | 2 4 | 3 5 | 4 6 | 5 7 | 1̇ — |

| 1̇ 6 | 7 5 | 6 4 | 5 3 | 4 2 | 1 — ‖

※如果試著降低八度或是提高八度來練習，其困難度一定會提高，卻反而可以達到全音域的練習效果，在此鼓勵初學者盡量去嚐試看看，以下依此類推。

G 3/4

| 1 2 3 | 2 3 4 | 3 4 5 | 4 5 6 | 5 6 7 | 1̇ — — |

| 1̇ 7 6 | 7 6 5 | 6 5 4 | 5 4 3 | 4 3 2 | 1 — — ‖

H 2/4

| 1 2 3 1 | 2 3 4 2 | 3 4 5 3 | 4 5 6 4 | 5 6 7 5 | 1̇ — |

| 1̇ 7 6 1̇ | 7 6 5 7 | 6 5 4 6 | 5 4 3 5 | 4 3 2 4 | 1 — ‖

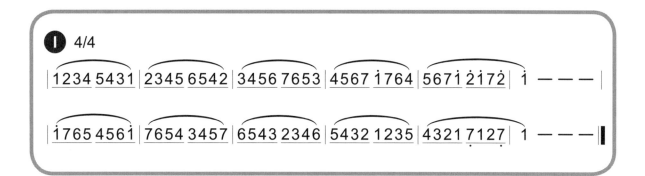

以下J1~J7的練習，雖然看似只有簡單的八個音階組合，但實際上每段的練習都會有不同的難度，很值得入門者花時間來磨練：

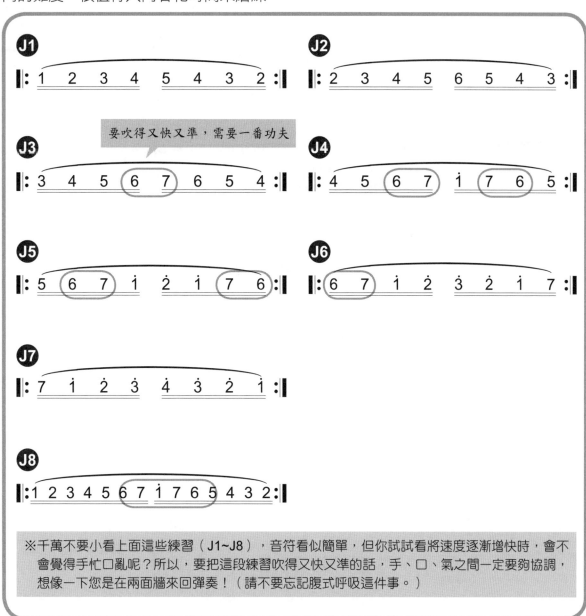

※千萬不要小看上面這些練習（J1~J8），音符看似簡單，但你試試看將速度逐漸增快時，會不會覺得手忙口亂呢？所以，要把這段練習吹得又快又準的話，手、口、氣之間一定要夠協調，想像一下您是在兩面牆來回彈奏！（請不要忘記腹式呼吸這件事。）

遇到大跳音階時，不要動頭，採「以琴就口」的方式來練習：

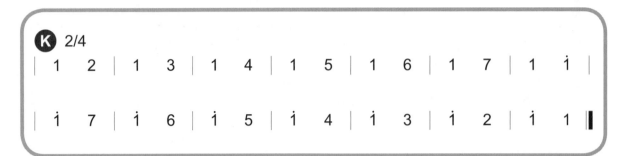

以下這三個練習可列入參考，因為難度都超過初級班很多，我們並不打算預定時間來完成，只要持之以恆、按步就班、由簡入繁、從快到慢，就算花上一兩年的時間也值得，所以不需要急著去吹，等到您確定有足夠的實力再來也不遲。

比翼鳥〔選段〕

2/4

| 0 0 5̣ | 1 7 1 2 3 2 3 4 | 5 4 5 6 5 3 2 1 | 2 3 4 6 1̇ 6 |

| 5 · 3 | 4 5 4 3 2 3 4 | 3 4 3 2 1 2 3 | 2 6̣ 7 1 |

| 2 3 2 7 5 5 6 7 | 1 7 1 2 3 2 3 4 | 5 4 5 6 5 3 2 1 | 2 3 4 6 1̇ 6 |

| 5 · 3 | 4 5 4 3 2 3 4 | 3 4 3 2 1 2 3 | 2 6̣ 7 6 5 | 1 0 0 |

昔年春夢變奏曲Ⅰ〔選段〕

2/4

| 1 5 1 2 3 5 3 4 | 5 1 6 5 3 5 3 5 | 5 5 4 3 2 5 7 2 | 4 4 3 2 1 5 1 |

| 1 5 1 2 3 5 3 4 | 5 1 6 5 3 5 3 5 | 5 5 4 3 2 5 7 2 | 4 4 3 2 1 3 5 1̇ |

昔年春夢變奏曲Ⅱ〔選段〕

2/4

| 1 5 1 5 1 5 2 5 | 3 5 3 5 3 5 4 5 | 5 1 5 1 6 1 5 1 | 3 5 6 5 3 5 6 5 |

| 5 5 5 5 4 5 3 5 | 2 5 6 5 3 5 6 5 | 4 5 4 5 3 5 2 5 | 1 5 3 1 5 3 1 5 |

| 1 5 1 5 1 5 2 5 | 3 5 3 5 3 5 4 5 | 5 1 5 1 6 1 5 1 | 3 5 6 5 3 5 6 5 |

| 5 5 5 5 4 5 3 5 | 2 5 2 5 3 5 2 5 | 1 5 4 5 1 5 4 5 | 1 — ‖

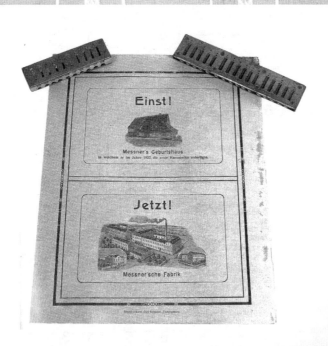

這是目前所能夠發掘出來年代最久遠的口琴（據估計約為西元1827年）
製造者為鐘錶匠克里斯汀・梅斯納爾（christian Messner）

練習曲集錦 I

練習31　track31 / 32 純伴奏

我的好朋友

作曲 / 李孝明

4/4　**Andante**　行板

| 1 · 1 1 2 | 3 — — 2 3 | 4 · 4 4 3 | 2 — — — |

| 1 · 1 1 3 5 | 6 — — i 6 | 5 · 5 5 4 | 3 — — — |

| 1 · 1 1 2 | 3 — — 2 3 | 4 · 4 4 3 | 2 — — — |

| 1 · 1 1 3 5 | 6 — — i 6 | 5 · 1 3 2 | 1 — — — |

| i · i i 7 | 6 — — i | 7 · 6 5 6 | 5 — — — |

| i · i i 7 | 6 — — i | 2 · i 7 i | 2 — — — |

| 1 · 1 1 2 | 3 — — 2 3 | 4 · 4 4 3 | 2 — — — |

| 1 · 1 1 3 5 | 6 — — i 6 | 5 · 1 3 2 | 1 — — — — |

茉莉花

江蘇民歌

2/4　**Adagio**　慢板

| 3 | 3　5 | 6　i̇　i̇　6 | 5 | 5　6 | 5 | — |

| 3 | 3　5 | 6　i̇　i̇　6 | 5 | 5　6 | 5 | — |

| 5 | 5 | 5　3　5 | 6 | 6 | 5 | — |

| 3 | 2　3 | 5　3　2 | 1 | 1　2 | 1 | — |

| 3　2　1　3 | 2　·　3 | 5 | 6　i̇ | 5 | — |

| 2　3　5 | 2　3　1　6̣ | 5̣ | — | 6̣ | 1 |

| 2　·　3 | 1　2　1　6̣ | 5̣ | — | 5̣ | — |

老師的叮嚀

Andante、Adagio在樂理稱之為「速度記號」，也就
是代表著樂曲的演奏快慢，Andante行板的速度與一
般走路速度差不多，約在一分鐘彈奏66~80 個音符；而
Adagio 慢板是屬於幽靜而緩慢地，速度約為40~60。

薪火

作曲 / 渡邊 茂

2/4　**Andante**　行板

‖ i̇ i̇　i̇ 6 | 5 5　i̇ i̇ | 3 3　2 2 | 1　　0 ‖

‖: 5 6　5 3 | 5 6　5 3 | 1 2　3 3 | 2 ·　　0 |

| 3 5　5 5 | 6 i̇　i̇ i̇ | 5 6　3 2 | 1　　0 |

| 2 ·　　3 | 4 3　　2 | 3 5　5 3 | 5　　— |

| i̇ i̇　i̇ 6 | 5 5　i̇ i̇ | 3 3　2 2 | 1　　— :‖

| 3　　— | 5　　— | i̇　　— | i̇　0 ‖

 反覆記號

‖: 1 1　2 2 | 3 3　2 2 | 1　　2 :‖

Ⓐ　　當遇到反覆記號，其演奏順序為：A→B→A→B　Ⓑ
等於演奏兩次。

練習34　**track37 / 38** 純伴奏

山腰上的家園 Home On The Range

作曲 / Brewster Higley & Dan Kelly　美國民謠

3/4　**Adagio**　慢板

5 5 ‖ 5　i　2̇ | 3̇　—　i7 | 6̇ · 4̇ 4̇ | 4̇　—　4̇4̇ |

| 5̇ · i̇ i̇ | i̇　7̇ i̇ | 2̇　—　— | 2̇　0　5 5 ‖

| 5　i̇ 2̇ | 3̇　—　i7 | 6̇ · 4̇ 4̇ | 4̇　—　4̇4̇ |

| 3̇ · 2̇ i̇ | 7̇ · i̇ 2̇ | i̇　—　— | i̇　0　0 |

| 5̇　—　— | 4̇ · 3̇ 2̇ | 3̇　—　— | 3̇　0　5 |

| i̇　—　i̇ | i̇　7̇ i̇ | 2̇　—　— | 2̇　0　5 5 |

| 5　i̇ 2̇ | 3̇　—　i7 | 6̇ · 4̇ 4̇ | 4̇　—　4̇4̇ |

| 3̇ · 2̇ i̇ | 7̇ · i̇ 2̇ | i̇　—　— | i̇　0　‖

老師的叮嚀

　　會 覺得音色很高很尖銳嗎？如果會的話，那很正常，以C調口琴吹到高一點Sol不尖銳都很難，但此曲是為了讓各位熟悉高音部的音階所設計，但實際在演奏時可以降低八度來吹，聽起來會悅耳許多。

遊戲

作曲 / 李孝明

4/4　**Moderato**　中板

| 1 2 3 4 | 5 — 3 — | 4 4 3 3 | 2 — — — |

| 1 2 3 4 | 5 — 3 — | 2 5̣ 6̣ 7̣ | 1 — — — |

| 3 — 5 — | i̇ — 5 — | 6 7 i̇ 6 | 5 — — — |

| 6 7 i̇ 6 | 2̇ i̇ 7 6 | 5 6 5 3 | 5 3 2 5̣ |

| 1 — — — | 1 — — — | 1̣ — 2̣ — | 3̣ — 4̣ — |

| 1 — 2 — | 3 — 4 — | i̇ — 2̇ — | 3̇ — 4̇ — |

| 5̇ 6̇ 5̇ 3̇ | 5̇ 3̇ 2̇ i̇ | 5 6 5 3 | 5 3 2 5̣ | 1 — — — |

　　此曲橫跨整個口琴的音域，所以若對音階位置不熟者，是無法將此曲順暢吹出，這就是它的遊戲規則；剛練習時，先把速度放慢一點，求得音階位置的準確後，再來加快吹奏的速度，在標有圓滑線的樂句，盡量不要斷掉，一氣呵成。

練習36 **track41 / 42** 純伴奏

快樂的農夫

作曲/舒曼

4/4 **Moderato** 中板

$\underset{\cdot}{5}$ ‖ 1 — — 3 | 5 — — 1 | 4 6 $\dot{1}$ 6 | 5 — — 3 |

| 4 2 $\underset{\cdot}{5}$ 4 | 3 1 $\underset{\cdot}{5}$ 3 | 2 — 2 — | 5 — 0 $\underset{\cdot}{5}$ |

| 1 — — 3 | 5 — — 1 | 4 6 $\dot{1}$ 6 | 5 — — 3 |

| 4 2 $\underset{\cdot}{5}$ 4 | 3 1 $\underset{\cdot}{5}$ 3 | 2 — $\underset{\cdot}{7}$ — | 1 — 0 $\underset{\cdot}{5}$ |

| 4 — — 3 | 2 — — $\underset{\cdot}{5}$ | 4 3 2 1 | 2 — — $\underset{\cdot}{5}$ |

| 1 — — 3 | 5 — — 1 | 4 6 $\dot{1}$ 6 | 5 — — 3 |

| 4 2 $\underset{\cdot}{5}$ 4 | 3 1 $\underset{\cdot}{5}$ 3 | 2 — $\underset{\cdot}{7}$ — | 1 — — ‖

　　一般來說，樂曲多數是從強拍開始的，但我們不乏見到部份樂曲是從弱拍或是次強拍展開的，因為這樣，所以就會出現不完全小節（以〈快樂的農夫〉為例，每個小節應該剛好滿四拍，但第一小節卻只有一拍，最後小節只剩三拍），這種不完全小節又稱為弱起小節，它剛好與最後一小節相加起來成為一個完全小節。

問世間

作曲 / 李孝明

Andante

| 7 — — 6 | 7 — — 3 5 | 5 — 5 6 7 5 | 6 — — — |

| 7 — — 6 | 7 — — 3 5 | 5 — 5 6 7 5 | 6 — — — |

| 6 — — 7 | 6 — — 3 5 | 5 — 5 6 7 5 | 6 — — — |

| 6 — — 7 | 6 — — 3 5 | 5 — 5 5 3 2 | 3 — — — |

| 3 · 3 3 5 7 | 6 · 6 6 5 2 | 3 · 3 3 5 7 5 | 6 — — — |

| 3 · 3 3 5 7 | 6 · 6 6 5 2 | 3 · 3 3 3 2 | 3 — — — |

| 7 — — 6 | 7 — — 3 5 | 5 — 5 6 7 5 | 6 — — — |

| 6 — — 7 | 6 — — 3 5 | 5 — 5 5 3 2 | 3 — — — |

　　此曲因為吸氣的音較多，所以難免會有吸到太飽、換氣不順而影響吹奏，請試著在適當處強迫換氣，讓這個動作成為反射般自然。

人生在世，難免會有很多的無奈，唯有一「寬」字來對待，才能船過水無痕。

練習38 · track45 / 46 純伴奏

巴哈小步舞曲〔選段〕

作曲 / 巴哈

3/4

| 5 1 2 3 4 | 5 1 1 | 6 4 5 6 7 | 1̇ 1 1 |

| 4 5 4 3 2 | 3 4 3 2 1 | 7̣ 1 2 3 1 | 2 — — |

| 5 1 2 3 4 | 5 1 1 | 6 4 5 6 7 | 1̇ 1 1 |

| 4 5 4 3 2 | 3 4 3 2 1 | 2 3 2 1 7̣ | 1 — — |

| 5 1 7̣ 1 | 6 1 7̣ 1 | 5 4 3 | 2 1 7̣ 1 2 |

| 5̣ 6̣ 7̣ 1 2 3 | 4 3 2 | 3 5 1 | 7̣ 1 — — |

| 5 1 2 3 4 | 5 1 1 | 6 4 5 6 7 | 1̇ 1 1̂ |

| 4 5 4 3 2 | 3 4 3 2 1 | 2 3 2 1 7̣ | 1 3 5 1̇ 1̂ ‖

rit...

rit 之意代表速度越來越慢，通常都是使用在曲末即將結束的時候。

⌢ 之意代表將該音延長，至於延長多久視曲子速度而定，但最少都比原來速度再慢個兩倍至三倍以上。

鄉村舞曲

2/4　**Andante**　行板

| 1　3 | 1　3 | 1　3 4321 | 7 2　7 2 | 7 2　3217 |

| 1　3 | 1　3 | 1　3 4321 | 7 217123 | 1　7 6 5 |

| 1　3 | 1　3 | 1　3 4321 | 7 2　7 2 | 7 2　3217 |

| 1　3 | 1　3 | 1　3 4321 | 7 217123 | 1　1 1 0 |

| 1 76 5 4 | 3 4 5 0 | 1 76 5 4 | 3 5 2 0 |

| 1 76 5 4 | 3 4 5 35 | 4321 7123 | 1 5 6 7 |

| 1 76 5 4 | 3 4 5 0 | 1 76 5 4 | 3 5 2 0 |

| 1 76 5 4 | 3 4 5 35 | 4321 7123 | 1 0 1 0 ‖

1/4　╳ ╳ ╳ ╳

　　十六分音符是目前初學者遇到算是最短的拍值，這也意味著速度很快，如果對於前一章節裡，熟悉了定型化練習（♩）段的話，那麼這些看起來有點可怕的快速音群，應該就容易應付了。萬一對於這些十六分符的快速音群仍是手忙口亂氣不順的話，千萬別忘了要降速，從可以作到的速度練習起，再逐漸加速就能夠水到渠成了，但絕對不可以變成「簡單的地方加速、困難的地方減速」，全曲要保持一定的平穩速度才是正道。

1965年世界口琴母廠HOHNER的產品推銷海報

1965年12月的聖誕節，太空中突然響起了「JINGEL BELL」的曲調，原來是有一位美國太空人帶了一個超輕薄只有三公分多的口琴上太空梭，這個事情一傳開後受到很大的矚目，所以第一個飛上太空的樂器就是口琴。

而第二個飛上太空的樂器是什麼呢？依然還是口琴。1972年12月阿波羅計畫中最終的太空梭阿波羅17號回地球的時候，又有一個太空人吹著「JINGEL BELL」，那個時候還有玩具的手鼓一起伴奏，可說是在太空中第一次樂器合奏。

第五章

充滿感性的聲音—— 手振音奏法

一首樂曲如果適時地運用一點振音的效果，那麼聽起來的感覺一定會相當的優美悅耳。事實上，我們可以從許多樂器上看（聽）到振音，雖然方法不盡然相同，但振音所給予我們的感動卻是一致的。口琴的振音方法有很多種，每一種效果稍有不同，現在將為大家介紹的是最簡單、好聽的一種，稱為「手振音」。

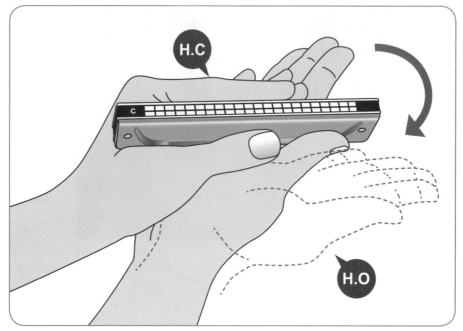

H.C代表兩手掌合起來，H.O代表兩手掌打開，而手振音就是H.C與H.O兩者同時連續動作。

奏法步驟

1. 以左手的虎口挾緊琴身，由拇指及食指扣住，其餘三指自然併攏於後。

2. 右手的根部緊貼住左手掌的根部，兩手拇指相疊，其餘四指靠攏並微微翹起，然後整個向左手掌包住，兩手掌外緣也互相貼合，盡量不要有太多的空隙出現。這時吹出來的音色便有一種包住、暗暗的感覺。

3. 左手固定不動，右手以掌根為中心並向外張開，但兩掌根卻不可分離，張開角度不需很大，以免太費力，這時吹出來的音色又會變成很明亮的感覺。

4. 做手振音時，不斷的反覆第2及第3的步驟，我們就可以聽到明暗交替的振音效果。

奏法記號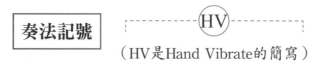

（HV是Hand Vibrate的簡寫）

練習40　track49

甜蜜的家庭〔選段〕

手振音奏法　4/4

| $\underline{5\ 5}$ | $\dot{1}$ · $\underline{7}$ 6 · $\underline{5}$ | 5 — 3 5 | 4 · $\underline{3}$ 4 2 | 1 — — — |

(HV)

| 5 — — — | 4 — 2 — | 1 — 2 — | 3 — — 5 |

| $\dot{1}$ · $\underline{7}$ 6 · $\underline{5}$ | 5 — 3 5 | 4 · $\underline{3}$ 4 2 | 1 — — ‖

練習41　track50

舒伯特搖籃曲〔選段〕

手振音奏法　4/4

| 3 · $\underline{3}$ 5 — | 2 · $\underline{3}$ 4 — | 3 3 $\underline{2\,1\,\dot{7}\,1}$ | 2 — $\underline{5}$ — |

(HV)

| 3 · $\underline{3}$ 5 — | 2 · $\underline{3}$ 4 — | 3 3 $\underline{2\,3\,4\,2}$ | 1 — — 0 |

| 2 — — 2 | 3 · $\underline{2}$ 1 — | 5 $\underline{6\,5}$ 4 3 | 2 — $\underline{5}$ — |

(HV)

| 3 · $\underline{3}$ 5 — | 2 · $\underline{3}$ 4 — | 3 3 $\underline{2\,3\,4\,2}$ | 1 — — 0 ‖

 振了忘了吹，但吹了忘了振

　　如果只是吹奏極為簡單且長拍的單音時，手振音並不會感到太困難，頂多只是手法上要多熟悉而已，但如果旋律已經不是簡單長拍的音符時，就會覺得很難一心兩用，既要顧旋律，又得顧好手振音，這不光只是技術上要克服的問題，還得練就「口到、手到、心到」才行，否則就無法讓旋律搭配到優美的振音效果了。

「為何我振（搖）了老半天卻一點效果都沒有？」這個問題相信大多數的初學者都想問，因為不管花了多大的勁力去搖，所謂的「振音」的效果卻未能展現出來；所以特別將手振音幾個關鍵點強調一下，如果能確實掌握的話，應對此技巧的學習有很大的助益。

雙手動作調整

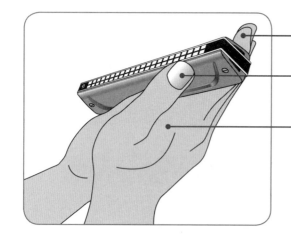

兩手的四指是否有確實的併攏在一起。

右手的大姆指自然併攏於虎口，不要任其搖動或突出於琴口阻礙了吹奏。

右手虎口處要緊密貼緊琴身，這是許多人忽略的地方，如果沒貼緊就會造成漏氣。

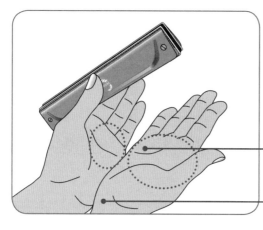

手振音的效果完全是靠這兩塊掌肉（兩個畫有虛線的地方），其他地方只是輔助，如何讓這兩個區域緊密結合，對於振音效果好壞有很大的影響。

在作手振音的時候，兩掌的掌根處一定要緊緊的靠在一起，絕對不可以任意分離。

刻意傾斜

為了讓負責振音的右手可以更大幅度的張開，我們會刻意的抬高琴身的角度，也包括頭部的角度，此舉不但可以有效的讓右手更有空間作開合，整體看起來更加有演奏家的架勢，一舉兩得 （如果琴身沒有抬高角度的話，應該會發現手掌有彎折的困難）。

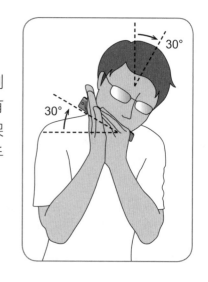

練習42　track51

史溫尼河

英國民謠

手振音奏法　4/4

| 3 — 2 1 3 2 | 1　i̇ 6 i̇ · | 5 — 3　1 | 2 — — — |

| 3 — 2 1 3 2 | 1　i̇ 6 i̇ · | 5　3 1 2　2 | 1 — — — |

(HV)

| 7 · i̇ 2　5 | 5 · 6 5　i̇ | i̇　6　4　6 | 5 — — — |

延音記號：代表這個音需要延長一點才結束

| 3 — 2 1 3 2 | 1　i̇ 6 i̇⌢ · | 5　3 1 2　2 | 1 — — — |

練習43　track52

溫柔的愛我 Love Me Tender

Elvis Presley

手振音奏法　4/4

| 5̣ 1 7̣ 1 | 2 6̣ 2 — | 1 7̣ 6̣ 7̣ | 1 — — — |

| 5̣ 1 7̣ 1 | 2 6̣ 2 — | 1 7̣ 6̣ 7̣ | 1 — — — |

(HV)

| 3 3 3 — | 3 3 3 — | 3 2 1 2 | 3 — — — |

| 3 3 4 3 | 2 6̣ 2 — | 1 7̣ 6̣ 7̣ | 1 — — — |

山腰上的家園 Home On The Range

作曲 / Brewster Higley & Dan Kelly　美國民謠

手振音奏法　3/4

$\underline{5}\ \underline{5}$ ‖ $\underline{5}$　1　2 ∣ 3　—　$\underline{1}\ \underline{7}$ ∣ 6 ·　4　4 ∣ 4　—　$\underline{4}\ \underline{4}$ ∣

∣ 5 ·　$\underline{1}$　1 ∣ 1　$\underline{7}$　1 ∣ 2　—　— ∣ 2　0　$\underline{5}\ \underline{5}$ ‖

∣ $\underline{5}$　1　2 ∣ 3　—　$\underline{1}\ \underline{7}$ ∣ 6 ·　4　4 ∣ 4　—　$\underline{4}\ \underline{4}$ ∣

∣ 3 ·　$\underline{2}$　1 ∣ $\underline{7}$ ·　$\underline{1}$　2 ∣ 1　—　— ∣ 1　0　0 ∣

(HV)

∣ 5　—　— ∣ 4 ·　$\underline{3}$　2 ∣ 3　—　— ∣ 3　0　$\underline{5}$ ∣

∣ 1　—　1 ∣ 1　$\underline{7}$　1 ∣ 2　—　— ∣ 2　0　$\underline{5}\ \underline{5}$ ‖

∣ $\underline{5}$　1　2 ∣ 3　—　$\underline{1}\ \underline{7}$ ∣ 6 ·　4　4 ∣ 4　—　$\underline{4}\ \underline{4}$ ∣

∣ 3 ·　$\underline{2}$　1 ∣ $\underline{7}$ ·　$\underline{1}$　2 ∣ 1　—　— ∣ 1　0 ‖

老師的叮嚀

要讓振音的效果質感更好，還有幾點要特別注意：
1.兩手掌打開的角度不宜過小，約為四十度左右。
2.振動的頻率不宜過慢（很鬆散）或過快（很緊張），大約每秒
　五至六次的開合頻率。
3.東方人的手型較小，無法將口琴完全包攏，如果握拿處比較靠
　中間的話，對於吹奏到兩端的音階將因無法完全包到而讓發出
　的振動音色遜色許多，所以建議若遇到類似這樣的情形時，最
　好還是要移動一下手掌包覆的位置，但不要因為移動而造成旋
　律的中斷。

1880年生產的象牙製琴身口琴，目前收藏於
德國口琴博物館

WEISSENBERG威森堡公司製造的世界第
一把純銀複音口琴

WEISSENBERG威森堡公司製造的世界第
一把純鈦複音口琴

　　口琴的共鳴琴身材料除了最常見的塑膠（PVC）外，等級較高的還有梨木、
楓木或是黑檀木，也還包括鋁、銅、銀合金等貴金屬，例如台灣威森堡公司生產
的純鈦及純銀複音，近年日本鈴木樂器還研發出塑膠與木屑合成的新一代材質，
不過最珍貴無比的要算是用象牙雕製的琴身（請見上圖），其價值無可估計。

增加曲趣的調味料——琶音、顫音、連音與斷音

繼前一章節「手振音」之後，為了讓曲子有更多的趣味或表情，我們添加了一些調味料（包括琶音、顫音、連音、斷音），現在讓我們來好好認識一下吧！

琶音（Arpeggio）

Arpeggio除了表示琶音奏法外，尚含有分散和音的意思存在，通常是指一個和弦如撥奏豎琴一般，依其指示由下或由上，迅速順序吹出各音的一種奏法，感覺上有如「大珠小珠落玉盤」，也有人說「琶」同「爬」，在口琴上通常是琶一個八度（等於中音1到i的音域）。

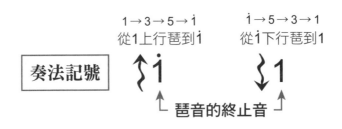

需要注意以下三個重點：

1.不管我們怎麼爬，琶音約佔1/4拍，主音則佔3/4拍。

2.一般通常都是琶一個八度，若大於這個音域也是可以接受，但確定不能超過它的終止音（也就是主音本身）。

3.琶音的速度不宜過快，要讓爬過的音階「一顆」接「一顆」的連續清晰出現。

喔！蘇珊娜

琶音練習　2/4

```
1 2 ‖ 3 5 | 5·6 | 5 3 | 1·2 | 3 3 2 1 | 2 · 1 2 |

| 3 5 | 5·6 | 5 3 | 1·2 | 3 3 2 2 | 1 — |

| 4 4 | ↑6 6 ↑6 | 5 5 3 1 | 2 · 1 2 |

| 3 5 | 5·6 | 5 3 | 1·2 | 3 3 2 2 | 1 · ‖
```

台灣民謠四季謠〔選段〕

琶音練習　4/4

```
5̣ 1 1·2 | 3·21·2 3 — | 5̣ 3 3·4 | 3 2·1 2 — |

1 2·3 2 1 | 2·1 7·6 5̣ — | 3̣ 5̣ 5̣ 2·6 | 1 — — — |

5 5 2 3 5 0 ↑1 | 5 5 2 3 2 0 ↓2 | 1 6·1 5·6 | 5̣ 2·3 1 — |
```

箭頭往上　　　箭頭往下

```
5·5 6 6 | 5·6 5 3 2 3 | 5·6 5 6 5 6 | 5 0 5 0 5 0 0 ‖
```

顫音（Trill）

　　對複音口琴而言，吹奏方法是以左手虎口輔助支撐口琴，以右手手腕快速推拉口琴，讓主音及上一級的音，快速、均勻且連續地出現。顫音又分成「同時吹或吸」與「一吹一吸」兩種，在初級班裡將以前者為主。例如：在初級程度裡，1的顫音大都吹成 <u>1 3 1 3 1 3 1 3</u>，2的顫音吹成 <u>2 4 2 4 2 4 2 4</u>，依此類推，都是屬於同一口氣（也就是同時吹或吸）。

奏法記號	tr 1 = <u>1 3 1 3 1 3 1 3</u>	tr 2 = <u>2 4 2 4 2 4 2 4</u>

吹奏方式

（1）手動推移

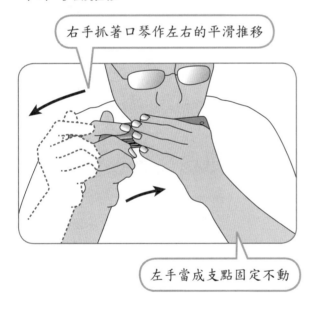

右手抓著口琴作左右的平滑推移

左手當成支點固定不動

（2）頭部搖動

口琴不動，僅頭部搖動而已

練習48　**track57**　顫音練習（高山青選段）　2/4

| <u>2 2 2 3</u> 5 <u>3 5</u> | 2 — 3 — | tr〜〜〜 6 — — 5 | tr〜〜〜 6 — — 5 | <u>6 0</u> 0 0 0 |

※6的顫音為 <u>6 7 6 7</u>，除了用手搖來作顫音外，也可採用頭搖的方式。兩種方法各有特點，請自行挑選適合您的方式。

虹彩妹妹

顫音練習　2/4

顫音的速度

基本上目前並沒有統一規定應該要多快，不過大部份都是以十六分或三十二分音符來演奏，太慢的顫音就失去了那種味道。

顫音急速交換的兩音，其拍值一定要平均，不能讓其中一音聽起來比較長或短，這得靠相當的練習才能克服。兩音變化組合其實相當多，不過就初入門者而言，通常兩音都是屬於同一口氣，有時吹氣或吸氣，但到了進階後就會出現一吹一吸的組合，其難度自然加高。

連音（Slur / Legato）

「連音」對弦樂器來說比較容易，但對口琴而言，可算是很大的挑戰，因為吹吸兩口氣的關係，我們很難求得平衡與一氣呵成，即便是同為一口氣，也會遇到跳位等等問題而不容易奏出需要的效果；有時當我們聆聽大師們演奏時，在許多樂句、樂段上找不太到所謂的「接點」或「中斷點」，不禁讚嘆他們是怎麼辦到的！對於這種技巧上的表現，筆者盡量將之口語化，讓初學者可以進一步了解如何去作到「連音」的表現。我們可以運用「共鳴殘留」或「強弱趨近」的方式，把「連音」盡量表現到最佳程度（註：連音與連結音意義不同，但連音與圓滑音卻是同樣的意思）。

「共鳴殘留」是指口琴的聲音雖然限於共鳴體過小無法延長（但也不等於「斷音」），至少還會停留一點點的時間再消逝，當我們以一口氣吹奏快速運動的音群時，前音與後音會因為那一點點的殘留時間而接的很密實，聽起來就像是「連音」；至於速度較慢的曲子，為了保留殘聲，我們盡量讓換氣的時間減到最短，雖然會感到吃力，但也能夠達到相同的效果，不過，這需要長期練習與自我體會方可成之。

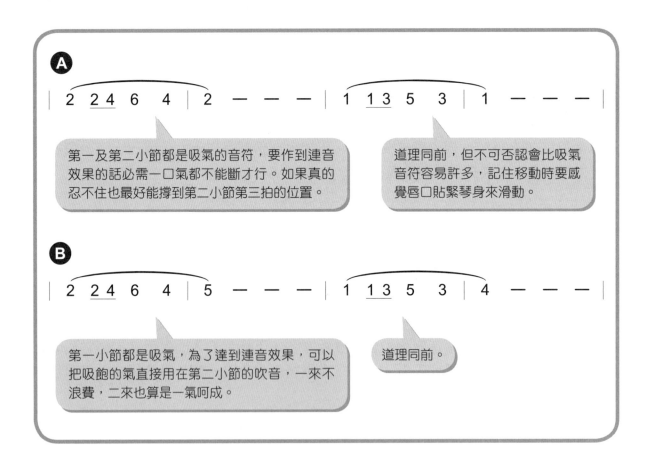

68　口琴大全

至於「強弱趨近」之意，就是在標有圓滑線的樂句（段）中，以「弱起」及「收尾」的方式，順著圓滑線的高低，將聲音作一種「弱—強—弱」的處理，也是一種趨近圓滑（連音）的方法。筆者認為，最好的方法就是將以上兩種方式結合在一起，才可以發揮最大的效果。

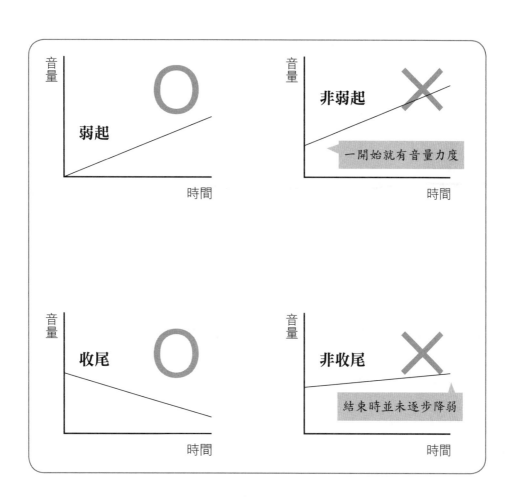

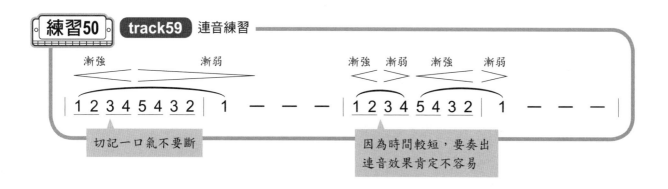

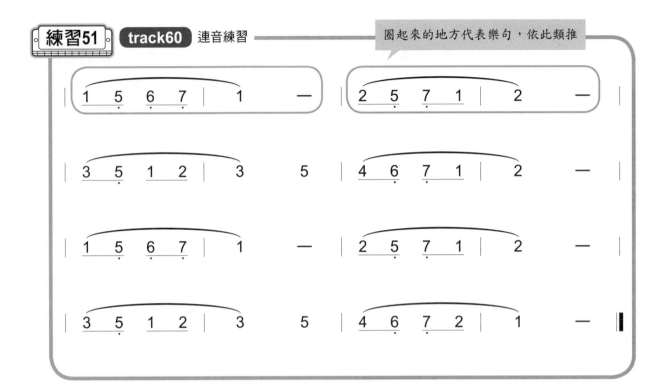

 讓連音表現更有質感，還有許多配套的觀念與作法要注意：

1. 上面畫圈的地方其實就是樂句所在，當我們在吹奏樂譜上所標記的連音時，剛好也配合到樂句，類似這樣的情形其實經常出現，所以這時整個配套起來的感覺就會是一句一句相連起來。

2. 吹奏時，因為音階有跳位，為了不讓連音被中斷掉，吹奏時盡量讓唇口貼緊琴面來滑動，不要吹一個音就離開琴口，就連換氣的時候也盡量讓唇口貼緊琴口來進行。

斷音（Staccato）

　　簡稱「斷奏」（staccato，簡寫stacc.），與圓滑音正好相反，發出比原音符拍值更短的聲音，聽起來感覺短促且鮮明，值得一提的是斷音奏法還帶有一點「彈跳」的感覺，而不是死硬地斷掉而已。

斷音的種類

(1) **氣斷音**：以肺部、喉部或是腹部的力量來控制氣息，讓聲音產生停頓、斷掉（有人稱之為喉斷音）。

(2) **唇斷音**：刻意去控制唇口是否離琴，讓氣息無法進入，達到斷音的效果（有人亦稱之為移動式斷音）。

(3) **舌斷音**：琴不離口，以舌直接阻住琴口，讓氣息進不去，同樣具有斷音的效果。

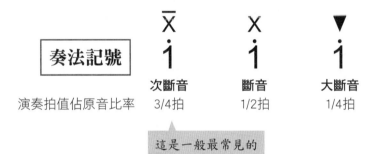

奏法記號	X̄	X	▼
	i	i	i
	次斷音	斷音	大斷音
演奏拍值佔原音比率	3/4拍	1/2拍	1/4拍

這是一般最常見的

練習52 track61

遊戲〔選段〕

斷音練習　4/4

```
                    x       x
| 1   2   3   4 | 5   0   3   0 | 4   4   3   3 | 2  —   —   — |

                    x       x
| 1   2   3   4 | 5   0   3   0 | 2   5̣   6̣   7̣ | 1  —   —   — |
```

紅莓果〔選段〕

$$| \ 5 \ - \ 5 \ | \ 3 \ - \ 4 \ | \ 5 \ - \ \overset{x}{\dot{3}} \ | \ \overset{x}{\dot{1}} \ 0 \ 5 \ |$$

$$| \ 4 \ - \ 4 \ | \ 2 \ - \ 3 \ | \ 4 \ - \ \overset{x}{\dot{2}} \ | \ 7 \ 0 \ 0 \ |$$

練習54　track63

葛賽克嘉禾舞曲〔選段〕

$$\overset{x\,x\,x\,x\,x\,x\,x\,x}{| \ 5\,6\,5\,3\,4\,5\,4\,2 \ } | \ \overset{x}{1} \ \overset{x}{\dot{1}} \ | \ \overset{\frown}{\dot{1} \ \dot{1} 0} \ | \ \overset{x\,x\,x\,x\,x\,x\,x\,x}{4\,5\,4\,2\,3\,4\,3\,1} \ | \ 2 \ 5 \ \overset{\frown}{\underset{.}{5} \ \underset{.}{5} 0} \ |$$

$$\overset{x\,x\,x\,x\,x\,x\,x\,x}{| \ 5\,6\,5\,3\,4\,5\,4\,2 \ } | \ \overset{x}{1} \ \overset{x}{\dot{1}} \ | \ \overset{\frown}{\dot{1} \ \dot{1} 0} \ | \ 3 \ \overset{x\,x}{1\,\dot{6}} \ \overset{-}{1} \ \overset{x\,x}{\dot{6}\,5} \ | \ \underset{.}{5} \ 5 \ \overset{\frown}{\underset{.}{5} \ \underset{.}{5} 0} \ |$$

> 斷音的一種，有「將音符吹飽滿一點」的意思

 教學重點

　　以〈葛賽克嘉禾舞曲〉（選段）為例，因為音群較綿密，若要清楚快速奏出斷音，可能就要採用混合式的方法，例如筆者就會採用氣斷加唇斷，至於慢板的曲子，可以僅用一種方法來奏出，端視個人習慣與樂曲需求而定。

　　特別是舌斷，之前也提過「先不要採用直笛吹奏的含法」，其實在這裡也是一樣的標準，除非曲子真的相當快，又加上必須有斷音效果的話，舌斷絕對是速度最快的方法，只不過要小心不可讓音質產生了壓抑感。

練習55 **track64** 斷音練習 2/4

| 1 | 1 2 | 3 | 3 4 | 5 | 6 5 | 3 | — |

| 5 | 4 3 | 2 | 3 2 | 1 | í · í | í · 0 |

```
x x x x x x x x   x x x x x x x x   x x x x x x x x   x x x x x x x x
1 1 1 1 1 1 2 2   3 3 3 3 3 3 4 4   5 5 5 5 6 6 5 5   3 3 3 3 3 3 3 3

x x x x x x x x   x x x x x x x x   x x x x x x x x   x x x x x x x x
5 5 5 5 4 4 3 3   2 2 2 2 2 2 2 2   4 4 4 4 3 3 2 2   1 1 5 5 3 3 5 5

x x x x x x x x   x x x x x x x x   x x x x x x x x   x x x x x x x x
1 1 1 1 1 1 2 2   3 3 3 3 3 3 4 4   5 5 5 5 6 6 5 5   3 3 3 3 3 3 3 3

x x x x x x x x   x x x x x x x x   x x x x x x x x   x   x   x
5 5 5 5 4 4 3 3   2 2 2 2 3 3 2 2   1 1 1 1 3 3 3 3   1   3   1   0
```

面對上例如此綿密（十六分音符）的音群，如果速度要到達行板甚至快板以上，恐怕要採用「舌斷音」才會比較能夠匆容應付了。不過，筆者曾親耳聽過僅用「氣斷音（或稱為喉斷音）」一樣可以吹到又快又斷又清楚，又或是碰到不少舌斷音很「鈍」就是吹不快的情形；所以不管是採用那一種，又或是混合那一種，孰優孰劣、孰快孰慢，感覺上，比較出來的「結果」似乎無法放諸四海而皆同，關於這一點，筆者在此不願過度強調主觀式的定論，這是因為各門派教學方式有差異所致，請各位初學者體諒。

杜鵑圓舞曲〔選段〕

作詞 / 莊奴　作曲 / 湯尼　演唱 / 鄧麗君

混合練習　3/4

```
 x   x       x   x                         x
| 3 | 1   0   3 | 1   0   3 | 5 5 3 1 3 | 2   0   4 |

 x       x   x                      x       x       x
| 7̣   0   2 | 5̣   0   2 | 4 4 2 7̣ 2 | 1   0   3 | 1   0   3 |

 x               x   x           x       x
| 1   0   3 | 5 5 3 1 3 | 2   0   4 | 7̣   0   2 | 5̣   0   2 |
```

長顫音，建議在前一音就要準備好

tr (6767)

```
| 4 4 2 7̣ 2 | 1   0   i | 6   —   — | 6   —   — |
```

建議在此換氣，不然後繼將無力

```
| 6 6 4 6 4 6 | 2̇ i 7 2̇ i 6 | 5   3   1 | 5̣   3   1 | 5̣   3   1 | 5 5 6 5 4 3 |
```

務必要一氣呵成將此連音完美奏出

```
| 2 7̣ 5 4 | 5̣ 7̣ 5 4 | 5̣ 7̣ 5 4 | 7 6 5 4 3 2 | 1   0   5̣ | 1   0 |
```

圈起來的地方代表樂句

　　此曲對於初入門者可能稍嫌難了點，所以筆者建議練習時還是得先放慢速度來練習比較好，不過太慢似乎又會衍生另一個問題—氣不夠，例如長顫音6到那個連續12個音符的樂句等等，總之寧可慢、不要偷拍或拖拍就好。

中國口琴之父─王慶勳

　　口琴家，為中國口琴音樂發展的先驅，出生於台灣彰化。與胞弟王慶隆積極推動口琴音樂的發展，不但成立了中國第一個口琴團體─《中華口琴會》，也培育了無數的口琴音樂工作者與愛好者，包括石人望、黃青白、梁日昭及陳劍晨等等名家，桃李滿天下，享譽海內外。

　　王慶勳於1924年廈門大學分裂時，創建上海大廈大學；1926年與劉囯組織中國第一個口琴隊伍─「大夏大學口琴隊」，由於王慶勳的熱心指導，再加上團員的勤加練習，口琴隊在上海深受歡迎；並於1930年6月在上海青年會舉辦我國首次口琴音樂會，演奏《卡門》、《東方舞曲》、《藍色的多瑙河》、《快樂的銅匠》與《天堂與地獄序等多首歌曲。同年11月，王慶勳為了全力推廣口琴音樂，因而辭去大廈大學教授一職，成立「中華口琴會」。

　　1931年8月，王慶勳前往上海天一影片公司錄製中國第一部有聲口琴音樂影片，另編著《最新口琴吹奏法》，由商務印書館出版。同年11月中華口琴會在北京大戲院舉辦一周年紀念音樂會，同時舉辦我國首次的口琴比賽。之後，中華口琴會在王慶隆的指導下，造究許多人才，因而奠定我國口琴音樂的根基。

　　王氏兄弟與中華口琴會在推動口琴音樂上貢獻良多，王慶勳於1949年返台後，先後陸續成立「中華口琴會台灣省分會」、「中華口琴會台灣省分會台中支會」；同時還於台南、台北、桃園、高雄協助成立口琴協會與口琴社等；此外，更擔任多校口琴社之指導老師，更被音樂界譽為「中國口琴之父」，一生執著於口琴音樂的推廣。

各種裝飾音——
倚音、漣音與迴音

所謂裝飾音，簡單而言就是用來裝飾旋律的音，在曲調中附屬於主要音符的小音符。近代音樂中常用的裝飾音有：倚音、漣音、迴音、顫音及琶音。

倚音（appoggiatura）

寫在主要音左邊或右邊的小音符。

長倚音	短倚音	複倚音	後倚音
$\frac{7}{1}$	$\frac{7}{1}$	$\frac{72}{1}$	1^{7}
佔主音1/2	佔主音1/4	兩音，佔主音極短時間	附在主音之後
	又稱碎音		

漣音（Mordent）

在主要音上二度或下二度急速來回，再回到主音。

正漣音	逆漣音	加臨時記號的漣音
5	5	5
長度皆佔主音的1/4		
56 5 ·	54 5 ·	5♭6 5 ·

迴音（Turn）

在主要音上一級和下一級來回後歸於主音，共需演奏四音。

順迴音	逆迴音	兩音間的迴音
1	1	1 3
長度皆佔主音的1/2		
2 1 7 1	7 1 2 1	1 2 1 7 1 3

倚音若吹的很短時聽起來就比較緊促，反之就會比較鬆疲，以〈陽明春曉〉〔選段1〕與〔選段2〕的倚音類型皆屬於短倚音，理論上吹奏的拍值應該差不多，但在實務上卻不全然這個樣子，還得視曲子本身的快慢來決定（〔選段1〕的倚音較〔選段2〕短促有力，因為前者的速度為行板，而後者為慢板）。

練習57 track66

陽明春曉〔選段1〕

倚音練習　4/4

| ⁵6 ⁵6 ⁵6 ⁵6 | 1̇ 6 1̇ 1̇ 6̲1̲6̲5̲ 6 3 | 5· 6 1̇ 1̇ 6̲1̲6̲5̲ 3 |

練習58 track67

陽明春曉〔選段2〕

倚音練習　4/4

| 3· 5̲ 3 2 | ⁶1 — — 6̣ | 1· 2̲ 7̣ 6̣ | ³5 — — — |

| 6̣ 5̲6̲ 1 3 | 2 5̲6̲ 3 2 | 1· 2̲7̲2̲ 6̣ | ³5 — — — |

練習59 track68

望春風〔選段〕

倚音練習　4/4

| 5·̣ 5̲̣6̲̣ 1 | 2³²1̲2̲3 — | 5· 3̲3̲2̲ 1 | 2 — — — |

法蘭德爾舞曲〔選段〕

倚音練習　2/4

$$\underline{7}\ \underline{1}\ \underline{2}\ \underline{3}\ |\ \underline{2}\ \underline{1}\ \underline{7}\ \underline{6}\ |\ \underline{7}\ \underline{1}\ \underline{2}\ \underline{7}\ |\ 1\ 0\ \underline{5}\ |\ 6\ \overset{7}{6}\ |$$

$$\underline{5}\ \overset{1351}{\cdot}\ \underline{5}\ |\ 6\ \overset{7}{6}\ |\ \underline{5}\ \overset{1351}{\cdot}\ \underline{5}\ |\ \underline{6}\ \underline{7}\ \underline{\dot{1}}\ \underline{7}\ |\ \underline{6}\ \underline{5}\ \underline{4}\ \underline{3}\ |$$

夜來香〔選段〕

漣音練習　4/4

$$\underline{0}\ \underline{1}\ \underline{2}\ \underline{3}\ \underline{2}\ \underline{1}\ \underline{\dot{7}}\ \underline{1}\ |\ 5\ —\ —\ —\ |\ \underline{5}\ \underline{1}\ \underline{2}\ \underline{3}\ \underline{2}\ \underline{1}\ \underline{\dot{7}}\ \underline{1}\ |\ 6\ —\ —\ —\ |\ \underline{6}\ \underline{6}\ \underline{6}\ \underline{7}\ \underline{\dot{1}}\ \underline{7}\ \underline{6}\ |$$

$$5\ \cdot\ \underline{6}\ \dot{2}\ \cdot\ \underline{6}\ |\ \underline{\dot{1}}\ \underline{6}\ \underline{5}\ 3\ —\ |\ \underline{2}\ \underline{5}\ \underline{5}\ \underline{4}\ \underline{3}\ \underline{2}\ \underline{1}\ |\ 2\ —\ —\ —\ |$$

一般我們的奏法方式如：$\overset{23}{\diagdown}\ 2\ 1$

所以吹成 2321 也可勉強接受

就 初學者而言，光要把倚音吹好就已經不容易的了，對於迴音與漣音等就不再加闊篇幅來討論，畢竟會用到的機會不算太多。請務必記住，大部份的裝飾音都是從本音中抽出來的，並且要將重音留在主音上，千萬不要反客為主了，若因此增長主音的拍值就鬧笑話了！

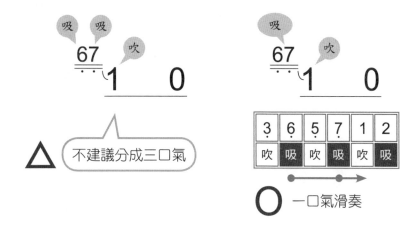

練習62　track71

美國巡邏兵〔選段〕

倚音練習　2/4

```
67              67              67      67      67
1   0     0  |  1   0     0  |  1   0   1   0  | 1   0     0  |

67              67              67      67      67
1   0     0  |  1   0     0  |  1   0   1   0  | 1   0     0  |

67
1   1   1 7 1 2 | 3   3   3 2 3 4 | 5   5   5 4 5 1̇ |  5  ·    3  |

4   4 3   2   4 | 3   3 2   1   3 | 2   6̣   7̣   1  |  2  ·    0  |

67
1   1   1 7 1 2 | 3   3   3 2 3 4 | 5   5   5 4 5 1̇ |  5  ·    3  |

6   5   4   3 | 2   1   7̣   1 | 2   3 4   3   2 | 1   0   1   0 ‖
```

教學重點

　　要吹好〈美國巡邏兵〉起頭的複倚音，其實是有點技巧的，也就是兩口連續的氣。低音6與7這兩音直接滑奏（吸氣），然後滑到中音1之後立刻改為吹氣，換句話一氣呵成，而不是分成三口氣。

練習曲集錦 Ⅱ

練習63　**track72 / 73** 純伴奏

SI BHEAG, SI MHORE

作曲 / William Coulter　愛爾蘭民謠

3/4

```
0  0 5 1 2 ‖ 3 — 2 | 1· 2 1 | 6 — 5 | 3 — 5 |

6 5 6 7  1 | 2· 32 1 2 | 3 — 2 | 1 — 3 | 6 — 2 |

5 — 1 | 3 — 2 | 1 — 3 | 6 — 2 | 5· 6 7 |

1 — — | 1· 5 1 2 ‖ 3  2 32  1 | 2 1 2 3  5 | 6 — 5 |

3· 3 2 1 | 2· 2 5 4 | 3· 3 2 1 | 1· 1 7 6 | 6 — 6 5 |

3 — 2 | 1 — 3 | 6 — 2 | 5 — 3 5 | 6 5 4 3 2 1 |

2  3 2 1 7 | 1 — — | 1 — — | 1 5 1 2 3 2 | 3  5  1 ‖
                                            rit...
```

練習64 | track74 / 75 純伴奏

音樂盒舞曲

作曲 / 法蘭克·密爾斯

4/4

‖: 1 · 3 1 3 5 | i 7 6 5 · 0 | 5 4 2 7 5 7 2 4 | 3 1 6 5 · 0 1 |

| 1 · 3 1 3 5 | i 7 6 5 · 0 | 5 4 2 7 5 7 2 7 | 1 5 3 1 · 0 1 :‖

2.

| 1 5 3 1 · 0 ‖: 1 6 4 1 6 1 4 6 | 5 1 6 5 — 5 | 5 4 2 7 5 7 2 4 |

| 3 1 6 5 — 5 | 1 6 4 1 6 1 4 6 | 5 1 6 5 — 5 | 5 4 2 7 5 7 2 7 |

1. **2.**

| 1 5 3 1 · 0 :‖ 1 5 3 1 — 1 | 3 — 5 — | i — — 0 ‖

 教學重點

這是一般典型的反覆，其演奏順序如下：

‖: A | B | C | D :‖ E | F |

1. **2.**
第一間 第二間

A → B → C → **D** → A → B → C → **E** → F

直接跳回左反覆 直接跳至第二間

回憶

詞曲 / 郭子究

4/4

$\overline{1 \cdot \underline{2}\ 3\ 5} \mid \overline{\dot{1} \cdot \underline{7}\ \dot{2}\ 6} \mid \overline{5 \cdot \underline{\dot{1}\ 3}\ \underline{5\ 2}\ 3} \mid 1\ -\ -\ -\ \mid$

$\overline{\dot{1} \cdot \underline{5\ 3}\ \underline{5\ 6}\ \dot{1}} \mid 5\ -\ -\ 0 \mid \overline{1 \cdot \underline{2\ 3}\ \underline{5\ 4}\ 3} \mid 2\ -\ -\ 0 \mid$

$\overline{\dot{1} \cdot \underline{5\ 3}\ \underline{5\ 4}\ 3} \mid 5\ -\ -\ 0 \mid \overline{3 \cdot \underline{5\ 4}\ \underline{3\ 2}\ 3} \mid 1\ -\ -\ 0 \parallel$

$\overline{1 \cdot \underline{2}\ 3\ 5} \mid \overline{\dot{1} \cdot \underline{7}\ 6\ \underline{4\ 6}} \mid \overline{5 \cdot \underline{6}\ 5\ \underline{4\ 3}} \mid 2\ -\ -\ 0 \mid$

$\overline{1 \cdot \underline{2}\ 3\ 5} \mid \overline{\dot{1} \cdot \underline{7}\ \dot{2}\ 6} \mid \overline{5 \cdot \underline{\dot{1}\ 3}\ \underline{5\ 2}\ 3} \mid 1\ -\ -\ 0 \mid$

\boxed{HV}

$\overline{\dot{1}\ -\ \dot{1}\ \underline{3\ \dot{2}\ \dot{1}}} \mid \overline{6\ -\ 6\ \underline{\dot{2}\ \dot{1}\ 6}} \mid \overline{5 \cdot \underline{\dot{1}\ 6}\ \underline{5\ 3}\ 2} \mid 5\ -\ -\ -\ \mid$

$\overline{1 \cdot \underline{2}\ 3\ 5} \mid \overline{\dot{1} \cdot \underline{7}\ \dot{2}\ 6} \mid \overline{5 \cdot \underline{\dot{1}\ 3}\ \underline{5\ 2}\ 3} \mid 1\ -\ -\ 0 \mid$

$\overline{5 \cdot \underline{\dot{1}\ 3}\ \underline{5\ 2}\ 3} \mid \overline{1 \cdot \underline{6}\ \underline{1\ 2}\ 3\ 5} \mid \overline{2 \cdot \underline{1}\ \underline{2\ 1}\ 2\ 3} \mid 5\ -\ -\ 0 \mid$

$\overline{\dot{1} \cdot \underline{3\ \dot{2}}\ \underline{\dot{1}\ 6}\ \dot{1}} \mid \overline{5 \cdot \underline{6}\ \underline{5\ 3}\ \underline{5\ 6}} \mid \overline{\dot{1} \cdot \underline{3\ \dot{2}}\ \underline{\dot{1}\ 6}\ \dot{1}} \mid 2\ -\ -\ 0 \mid$

$\updownarrow 3\ -\ \underline{\dot{2}\ 0\ \dot{1}\ 0} \mid \overline{6\ 0\ \dot{2}\ 0\ \dot{1}\ 0\ 6\ 0} \mid \overline{5 \cdot \underline{\dot{1}\ 6}\ \underline{5\ 3}\ 2} \mid 5\ -\ -\ 0 \mid$

| 1 · 2 3 5 | 1 · 7 2 6 | 5 · 1 3 5 2 3 | 1 — — 0 |

| 1 · 2 3 5 | 1 · 7 2 6 | 5 — 6 7 | 1 — — — ‖
rit...

歌詞：

春朝一去花亂飛，又是佳節人不歸，

記得當年楊柳青，長征別離時，

連珠淚和鍼帶繡征衣，繡出同心花一朵，忘了問歸期。

思歸期，憶歸期，往事多少盡在春閨夢裡，

往事多少，往事多少在春閨夢裡，

幾度花飛楊柳青，征人何時歸？

「花蓮音樂之父」郭子究 小記

　　郭子究（1919/9/17~1999/5/15）是相當傳奇的音樂人物。他只有國小畢業，卻憑著熱情與天賦，摸索出一條自己的音樂之路。他在花蓮中學擔任了三十四年的音樂老師，以其強調讀譜、視唱能力的獨特教法（右圖是他在自家後院吹口琴的照片），培育無數的音樂學子。

台灣民謠組曲 I

改編 / 李孝明

4/4　四季謠

$$5\ 6\ 5\ 6\ 5\ 0\ \ 5 \mid 5\ 6\ 5\ 6\ 5\ 0\ \ 5 \mid 2\ 3\ 2\ 3\ 2\ 0\ \ 5 \mid 2\ 3\ 2\ 3\ 2\ 0\ \ 5 \mid$$

$$1\ \ 6\ 1\ 5\cdot\ 6 \mid 5\ 2\ 3\ 1\ \ — \mid 5\cdot\ 5\ 6\cdot\ 6 \mid 5\cdot\ 6\ 5\ 3\ 2\ 3 \mid$$

$$5\cdot\ 6\ 5\ 6\ 5\ 6 \mid 5\ 0\ 5\ 0\ 5\ 0\ \{5 \mid\mid 5\ 1\ 1\cdot\ 2 \mid 3\cdot\ 2\ 1\cdot\ 2\ 3\ \ — \mid$$

$$5\ \ 3\ 3\cdot\ 4 \mid 3\ 2\cdot\ 1\ 2\ \ — \mid 1\ 2\cdot\ 3\ 2\ \ 1 \mid 2\cdot\ 1\ 7\ 6\ 5\ \ — \mid$$

$$3\ \ 5\ 5\ 2\cdot\ 6 \mid 1\ \ —\ —\ — \mid 5\ 5\ 2\ 3\ 5\ 0\ \{1 \mid 5\ 5\ 2\ 3\ 2\ 0\ \{2 \mid$$

$$1\ \ 6\cdot\ 1\ 5\cdot\ 6 \mid 5\ 2\cdot\ 3\ 1\ \ — \mid 5\cdot\ 5\ 6\ \ 6 \mid 5\cdot\ 6\ 5\ 3\ 2\ 3 \mid$$

$$5\cdot\ 6\ 5\ 6\ 5\ 6 \mid 5\ 0\ 5\ 0\ 5\ 0\ 0 \mid\mid 3\ —\ —\ — \mid 3\ —\ —\ — \mid\mid$$

4/4　農村曲

$$3\ 6\ 1\ \ — \mid 2\ 3\ 5\ 3\ \ — \mid 5\ —\ 6\ 5\ 3 \mid 2\ 2\ 3\ 5\ \ — \mid$$

$$6\ —\ 1\cdot\ 3 \mid 2\ 1\ 6\ 1\ \ — \mid 5\ 5\ —\ 6 \mid 1\ —\ 1\ 5\ 6\ 1 \mid 5\ —\ —\ — \mid$$

$$1\ 1\ 1\ 2 \mid 3\ —\ —\ — \mid 3\ 5\ 1\ 6 \mid 5\ —\ —\ — \mid$$

$$1\ 6\ 5\ \ — \mid 3\ 2\ 2\ \ —\ 3 \mid 5\ —\ 5\ 6 \mid 1\ —\ 2\ 1\ 2\ 3 \mid 1\ —\ —\ — \mid\mid$$

2/4　滿山春色

| 1 \sharpi̇ | 1 \sharpi̇ | 1 \sharpi̇ 1 \sharpi̇ | i̇ i̇ i̇ i̇ i̇ i̇ i̇ i̇ | i̇ | i̇ |

這段最難的地方是在八度跳音，然後又要琶音，初學者可以放慢速度練習

| 6 i̇ 6 5　3 | 6 i̇ 6 5 3 5 6 i̇ | 5　— | 3・ 6　5 3 | 2 3 2 1　1 6̣ |

| 2 3 2 1　5̣ 6̣ | 1　— | 3・ 5　6 5 6 | i̇・ 2̇ 1 7 | 6・ i̇ 6 5 3 2 |

| 3　— | i̇　6 i̇ 6 5 | 3 5 3 2　1 6̣ | 2 3 2 1　5̣ 6̣ | 1　— |

| 2 3 2 1　5̣ 6̣ | 1　— | 1　— | 1　— ‖

筆者於2006年南投百人口琴大匯演擔任指揮

官網：http://100.myharmonica.net

瑤族舞曲〔選段〕

作曲/劉鐵山、茅沅

2/4　**Adagio**

| 6̣ 3 3 6̣ | 2 · 1 | 7̣ · 2 1 7̣ | 6̣ · 5̣ 3̣ |

| 6̣ · 7̣ 1 2 | 3 · 5 3 2 | 1 2 3 2 1 | 6̣ — |

| 5̣ 5̣6̣ 1 6̣ | 1 1 2 3 5 | 3 3 5 2 3 5 | 3 — |

| 6̣ 3 6̣ 3 | 6̣ 2 6̣ 2 | 1 2 3 2 1 | 6̣ — ‖

Andante

| 6̣ 3 2 3 2 1 | 6̣ 1 6̣ 3 | 6̣ 3 2 3 2 1 | 6̣ 1 6̣ 3 |

| 6̣ 6̣1 2 1 | 2 5 3 | 2 3 2 1 2 1 | 6̣ 6̣ |

| ²³2 · 1 | 2 1 | ⁶¹6̣ · 1 | 6̣ · 1 |

| ²³2 · 1 | 2 · 1 | ⁶¹6̣ · 1 | 6̣ · 0 |

| 6̣ 3 2 3 2 1 | 6̣ 1 6̣ 3 | 6̣ 3 2 3 2 1 | 6̣ 1 6̣ 3 |

| 6̣ 6̣1 2 1 | 2 5 3 | 2 3 2 1 2 1 | 6̣ 6 ‖

共鳴的和聲迴響—三孔奏法

在此之前我們所學到的,都是單旋律的表現,技巧上也都是偏向如何讓音色更有變化,不過從這個章節開始,我們就要開始去了解和聲這回事了。

和聲

廣義來說,只要兩個或以上的聲音同時發出聲響,便可稱為「和聲」,這種和聲並不受音高、音律等限制。但透過體察與研究,以十二平均律音階為基礎,將所有可能產生的音程等關係歸納整理後制訂出一套理論與規則,就稱之為「和聲學」,不過和聲學探討的範圍,大部分是從巴洛克時代,一直到浪漫樂派晚期而已,在印象樂派的色彩性和聲之後,已經不太適用,但不可否認對於想學習和聲的人卻是不可或缺且必須去了解的重要價值(坊間另一說法認為兩音同時發出稱為和聲,三音以上含三音一起發出稱之為和弦)。

不過,為什麼我們要談到和聲呢?這是因為口琴是吹奏樂器中極為少數可以發出和聲(弦)的樂器,我們可以稍微想一下,有那些吹奏樂器可以同時發出兩個或以上的聲音呢?梆笛?單簧管?長笛?雙簧管?薩克斯風?小號?法國號等等,應該都無法奏出雙音吧!能夠同時發出兩種聲音,而且非裝飾性或炫耀性地拿來作為各種演奏的吹奏樂器,大概就屬中國樂器—「笙」了,但若說到構造最簡單、完全靠嘴來控制的樂器,就非我們最熱愛的「口琴」莫屬。口琴擁有如此的「功能」,帶來了許多「樂趣」,而且口琴的許多進階技巧通常都是建築在這種「樂趣」上,在自娛娛人的廣大世界裡,我們除了要努力去改進口琴目前的和聲機能構造外,也不要忽略了它的附加功能所帶來的喜悅與歡愉才對。現在就讓我們開始進入主題吧!

三孔奏法

所謂的「三孔奏法」就是含住三孔來演奏的方法,可以同時發出兩個聲音,不過到目前仍然還是會聽到有人稱之為「三度奏法」,其實是該正其名的時候了,因為並非所有的三孔奏法都是三度和聲,但卻一定是三孔。

奏法記號	---------- ③ ----------	或是	3 ← 主音
			1 ← 和聲(比主音低)

1.先以「單孔含法」吹出一個音，例如中音3。

2.保持右嘴角不動，左嘴角向左方側移，直到發出第一個聲音為止，那個聲音為中音1。

3.此時兩孔的距離剛好為三孔，1和3同時吹（吸）出即是。

4.保持三孔的嘴型不變吹奏其他音階，以右嘴角的音當成主音並細心聆聽這兩音的和聲。

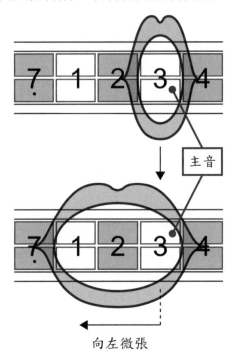

吹奏時注意事項：

1.移動吹奏時要隨時保持三孔的嘴型不變。

2.要能熟練到分辨出自己所吹出的是三孔和聲，並非多孔雜音。因為初學者常會不由自主含到五孔的距離。

練習68 track82 三孔奏法練習 4/4

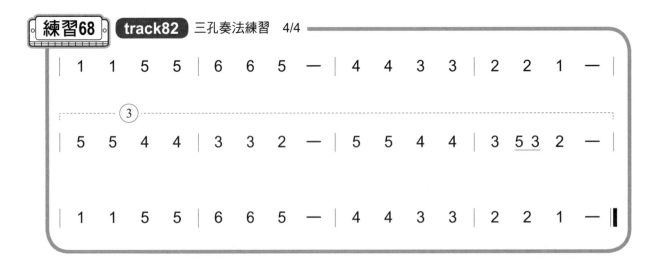

| 1 | 1 | 5 | 5 | 6 | 6 | 5 | — | 4 | 4 | 3 | 3 | 2 | 2 | 1 | — |

③

| 5 | 5 | 4 | 4 | 3 | 3 | 2 | — | 5 | 5 | 4 | 4 | 3 | 5 3 | 2 | — |

| 1 | 1 | 5 | 5 | 6 | 6 | 5 | — | 4 | 4 | 3 | 3 | 2 | 2 | 1 | — |

有仔細聆聽另外一個和聲共同發出的效果嗎？您是否確定自己所發出的和聲是兩個聲音，而不是三個或更多？請務必了解一件事，三孔是否含得正確，不是用看的，也不是用摸的，而是用「聽」出來的，藉由和聲效果的對錯來判斷自己含孔是否正確！

練習69 **track83**

快樂頌

三孔奏法練習　4/4

| 3 3 4 5 | 5 4 3 2 | 1 1 2 3 | 3·2 2 0 |

(3)

| 3 3 4 5 | 5 4 3 2 | 1 1 2 3 | 2·1 1 0 |

| 2 2 3 1 | 2 3 4 3 1 | 2 3 4 3 2 | 1 2 5̣ 3 |

這個3音將會從單孔轉換到三孔含法，一口氣滑過去

(3)

| 3 3 4 5 | 5 4 3 2 | 1 1 2 3 | 2·1 1 0 |

※請留意第三行第四小節到下一行第一小節的連結線，很多人都會忽略掉。

三孔和聲

　　口琴以三孔奏法可以吹出的和聲並不多（而且都固定不變），這些和聲有些悅耳，有些勉強可聽，有些則是不和諧，一般來說，和聲最悅耳的是「**完全和諧**」（包括一、四、五、八度），次之為「**不完全和諧**」（包括三、六度），再來是「**完全不和諧**」最差（包括二、七度），現表列如下供大家參考看看（以大調為例）：

口琴上的三孔	1̇ 5̣	2 7̣	3 1	4 2	5 3	6 4	7 6	1̇ 5
音程	完四度	小三度	大三度	小三度	小三度	大三度	大二度	完四度
諧和度	○	△	△	△	△	△	✕	○

　　由上表可得知，三孔奏法得到的和聲效果好的有限，大部份是「不完全和諧」，雖然技巧性上的難度並不高，但如此並不一致的和聲運用，多少也為編曲者與吹奏者帶來某些不便，曾有人笑稱：「剛入門者不用教，常常都是三孔奏法的高手」呢！

快樂的流浪者〔選段〕

三孔奏法練習　4/4

```
5·5 | 7  —  —  5·5 | i  —  —  5 | 6  4  3  2 | 1  1·1  1  5 ‖

         ③
| 5  5  5·4 | 4  3  3·3 | 3  3  5  3 | 4  —  —  5 |

                              ③
| 5  7  7·7 | i  5  5·5 | 6  4  3  2 | 1  1·1  1  5·5 |

| 7  —  7 0 5·5 | i  —  i 0 5·5 | 2  —  2 0 5·5 | 3 2 i 7 i 7 6·5 |

                              ③
| 7  —  7 0 5·5 | i  —  i 0 5 | 6  4  3  2 | 1  1·1  1 ‖
```

1. 如果您仔細觀察，可以發現我們盡量避掉大二度的三孔和聲。

2. 不論我們技巧如何變化，主旋律一定要很清楚才行，如果三孔奏法反而讓主旋律變得模糊不堪的話，就失去該有的意義了，還不如不加技巧比較好；所以兩音要盡量保持平衡，不可讓和聲大過主旋律，才不會失去和聲的質感，至於如何拿捏很難用文字來描述，有示範MP3可以幫助你，請務必再三聆聽其和聲的效果，進而增加初學者對於三孔，甚至未來的五孔及八度和音技巧的能力。

讓和聲變和弦—
開放和弦奏法

兩音同時發出稱為「和聲」，三音以上（含）同時發出則稱為「和弦」，要讓複音口琴能奏出「和弦」，最少要含到五孔（含）以上才行，初學者乍看要含到五孔常會懷疑嘴能夠張到那麼寬嗎？其實，只要輕輕微笑，其嘴型差不多已經到達七孔的寬度了，所以請放心吧！此法的作用，除了增加和弦的效果外，也會使樂曲的厚度變寬，增添一點戲劇性的感覺；不過口琴在和弦的展現上，比起吉他、鍵盤樂器等等，實在是相當的薄弱，一把C大調的複音口琴，僅能夠發出C和弦（1、3、5）、Dm 和弦（2、4、6）、Dm6和弦（2、4、6、7）、Bdim和弦（7、2、4），實用性真的太低了，所以只要會用就夠了，慎選使用時間才能讓「開放和弦奏法」有加分的效果。

開放和弦奏法

1.一次含住多個琴格，但主音仍保持在右嘴角。

2.注意舌頭不要蓋住琴格，然後一起奏出，這時我們就會聽到數個音階一起發出。

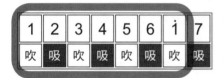

1	2	3	4	5	6	1̇	7
吹	吸	吹	吸	吹	吸	吹	吸

由圖可知，吹奏時1、3、5三個音一起發出C和弦的組成音為Do、Mi、Sol

奏法記號 Λwwww

練習71　track85

故鄉

開放和弦奏法練習　3/4

┌─────── 3 ───────┐
| 1　1　1 | 2 · 3 2 | 3　3　4 | 5　—　— |

┌─── 3 ───┐
| 4　5　6 | 3 · 4 3 | 2　2　7̣ | 1　—　— |

| 2 1　2　5̣ | 1 2　3 | 3 | 4 3　4 · 6 | 5 4　3　— |

┌─ 3 ─┐
| 5　5　5 | 1　2　3 | 4　4　2 | 1　—　— |

有時為了效果會加上手振
Λwwww

第十一章

萬丈高樓平地起—
多孔含法

　　絕大部份的初學者在學習口琴時（不管是自學還是有人教授），一定是從「單孔含法」開始學起，直到發出純正的單音旋律，並且還能夠依曲趣需求添加合適的相關技巧後，才真正進入到另外一個很重要的基礎領域—「多孔含法」；這個領域所發展出來的各種演奏技巧及觀念，在複音口琴的學程中佔有很大的比率，但萬丈高樓平地起，如果不能學會「多孔含法」，不但無法築起高樓，也等於取不到進階之鑰，不過此法對於初學者來講是頗具難度的，並非需要如何高深的法門，而是對於「習慣」的突破，特別是「單孔含法」已經駕輕就熟的初學者，更需要很大的毅力與耐力，才能有所成就。現在先讓我來為大家介紹：

單孔含法	以單音音色為主要發展方向，強調旋律的重要性。技巧包括單格奏法、小提琴奏法等等。
多孔含法	以和聲音色為主要發展方向，強調伴奏的重要性。技巧包括低音伴奏、大小伴奏、開放和弦、嗚哇奏法、分解和音、交流分解和音等等。

多孔含法

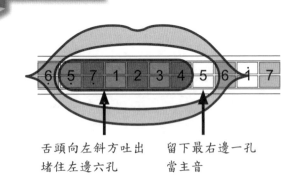

舌頭向左斜方吐出　　留下最右邊一孔
堵住左邊六孔　　　　當主音

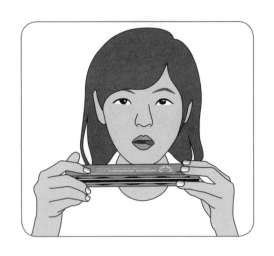

1.將嘴巴張開約為七孔（或九孔）的距離，略作微笑狀而讓左右嘴角稍微上翹後含住口琴。
2.舌頭往左前方斜吐出去輕堵琴孔，留下最右邊的一孔當主音（這點相當重要）。
3.住口琴要注意是否有漏氣，並且要含得廣，並非含得深。
4.請試著以此含法開始吹奏音階，移動時要保持嘴型及舌頭位置不動。

為了讓琴友們更了解舌頭的動作，請仔細揣摩以下的示意圖：

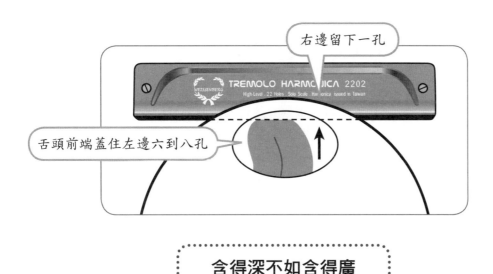

右邊留下一孔

舌頭前端蓋住左邊六到八孔

含得深不如含得廣

現在開始先忘記有「單孔含法」這件事，並全心全心專注於「多孔含法」。請試著以「多孔含法」來吹奏以下的練習曲：

練習72　track86

阿里郎

多孔含法練習　3/4

$$| \underset{.}{5} \cdot \underset{.}{\underline{6}} \ \underline{\underset{.}{5}} \ \underline{\underset{.}{6}} | \ 1 \cdot \ \underline{2} \ \underline{1} \ \underline{2} | \ 3 \ \underline{2} \ \underline{3} \ \underline{1} \ \underset{.}{6} | \ \underset{.}{5} \cdot \ \underline{\underset{.}{6}} \ \underline{\underset{.}{5}} \ \underline{\underset{.}{6}} |$$

$$| \ 1 \cdot \ \underline{2} \ \underline{1} \ \underline{2} | \ \overparen{\underline{3} \ \underline{2} \ \underline{1} \ \underline{\underset{.}{6}} \ \underline{\underset{.}{5}} \ \underline{\underset{.}{6}}} | \ 1 \cdot \ \underline{2} \ 1 | \ 1 \ — \ — |$$

$$| \ 5 \cdot \ \underline{5} \ 5 | \ 5 \ 3 \ 2 | \ 3 \ \underline{2} \ \underline{3} \ \underline{1} \ \underset{.}{6} | \ \underset{.}{5} \cdot \ \underline{\underset{.}{6}} \ \underline{\underset{.}{5}} \ \underline{\underset{.}{6}} |$$

$$| \ 1 \cdot \ \underline{2} \ \underline{1} \ \underline{2} | \ \overparen{\underline{3} \ \underline{2} \ \underline{1} \ \underline{\underset{.}{6}} \ \underline{\underset{.}{5}} \ \underline{\underset{.}{6}}} | \ 1 \cdot \ \underline{2} \ 1 | \ 1 \ — \ — |$$

慣性的力量可以讓技巧或詮釋變得更加扎實，但相對地也可能是追求進步的障礙；因為我們習慣「單孔含法」的舌頭是直接擺在牙床後，並沒有接觸到琴格，但在「多孔含法」裡卻是要求舌頭穩穩當當地貼緊於琴口上，如果我們沒有花上更大的外力（練習）讓這個「慣性」得到改變，那麼「多孔含法」是永遠都練不好的。

練習73　track87

春天來了

多孔含法練習　4/4

| 5 34 5 6 | 5 34 5 1̇ | 6 5 3·1 | 2 — 2234 |

| 5 65 3 5 | 1̇ 2̇1̇ 6 1̇ | 5 3̇ 2̇·5 | 1̇ — — 0 |

③

| 5 34 5 6 | 5 34 5 1̇ | 6 5 3·1 | 2 — 2234 |

| 5 65 3 5 | 1̇ 2̇1̇ 6 1̇ | 5 3̇ 2575 | 1535 1̇·0 |

從多孔含法轉變到三孔奏法，包括舌頭、嘴腔及整個含法的習慣都要能夠轉變自如，是需要一定時間的練習才能習慣。

多孔含法與單孔含法的差異

1. 多孔含法所能營造的共鳴空間確實比單孔含法多一些，因為這樣，多孔含法所吹出的音色自然會比單孔渾厚許多，也許初學者不見得能聽得出來，但隨著程度的提升，這音色上的差異應該不難發覺。筆者認為，這裡提出的差異並不是要強分優劣，只是各有特色而已。

2. 就技巧的基礎出發點來說，單孔含法與多孔含法都各有其發展的區塊，請見第八十八頁上有製表說明，很明顯的，多孔含法所衍生的技巧遠多於單孔含法，但如果偏廢任何一方，確定是無法一窺整個複音口琴的全貌，基於此，不管是單孔或是多孔，我們都要學會。

3. 單孔含法是著重在音色（旋律）上的表現，而多孔則是展現和聲（弦）上的效果，兩者含法所賦予的任務使命其實是不一樣的；如果您是強調樂曲音色上的突出，那就得靠單孔含法來完成，但如果是需要更多的和聲效果，那就非多孔含法莫屬了，那如果您既要音色突出也要和聲多變，單孔與多孔兩種含法就必需要熟悉才行。

練習74 track88

水手的號角〔選段〕

多孔含法練習　4/4

一日又一日

神隱少女主題曲

多孔含法練習　3/4

```
‖: 0   0  1 2 | 3 1  5 · 3 | 2  5  2 | 1 6̣  3 · 1 | 7̣  0  7̣ |

| 6̣  7̣  1 2 | 5̣  1  2 3 | 4  4 3 2 1 | 2  —  1 2 | 3 1  5 · 3 |

| 2  5  2 | 1 6̣  6̣  7̣ 1 | 5  —  0 5̣ | 6̣  7̣  1 2 ‖

1.
| 5̣  1  2 3 | 4  4 3 2 1 | 1  —  — | 1  0  3 4 |

| 5  5  5 | 5  5 6 5 4 | 3  3  3 | 3  3 4 3 2 |

| 1  1  1 7̣ | 6̣  7̣  7̣ 1 | 2  2 3 2 3 | 2  —  3 4 |

| 5  5  5 | 5  5 6 5 4 | 3  3  3 | 3 4 3 2 1 7̣ |

| 6̣  6̣ 7̣ 1 2 | 5̣  1 2 3 | 2 · 2 2 1 | 1  —  — | 1  0  0 :‖

2.
| 5̣  1  0 7̣ | 6̣  7̣  1 2 | 5̣  —  1 7̣ | 6̣  7̣  1 2 | 5̣  1  2 3 |

| 4  4 3 2 1 | 1  —  — | 1  —  — | 1  —  — | 1  0  3 4 |
```

| 5 | 5 | 5 | 5 5̲ 6̲ 5̲ 4̲ | 3 | 3 | 3 | 3 3̲ 4̲ 3̲ 2̲ |

| 1 | 1 1̲ 7̲. | 6. | 7. 7̲. 1̲ | 2 2̲ 3̲ 2̲ 3̲ | 2 — 3̲ 4̲ | 5 5 5 |

| 5 | 5̲ 6̲ 5̲ 4̲ | 3 | 3 | 3 | 3̲ 4̲ 3̲ 2̲ 1̲ 7̲. | 6. 6̲. 7̲ 1̲ 2̲ |

| 5. | 1 2̲ 3̲ | 2 · 2̲ 2̲ 1̲ | 1 — — | 1 0 0 ‖

吹奏常見的錯誤

因為「慣性」的不易改變，所以初學者常會面臨許多問題而無法解決，筆者在此將各種狀況羅列於下給各位參考：

1.突然出現大量口水，有時會阻塞琴口，嚴重時還會溢出唇口

這是因為多孔含法時，需要舌頭直接堵塞琴格，因此口水很容易就流入到口琴內，嚴重會造成簧片黏塞或溢出琴口。這是一個很無奈的狀況，通常筆者會建議將頭後仰吹奏來改善，讓口水自然從咽喉處流入，一般來說，大部份的人初學多孔含法時都會有此現象，不過請放心，熟練之後自動會改善的。

2.覺得頭很暈，吹起來很費氣無法持久

這極有可能是含法上不夠確實而造成漏氣，或是吹吸間未能調順。除了修正漏氣狀況，不要閉氣，慢慢就會改善。

3.嘴角未含緊而造成漏氣

改變含法後，還是會有可能發生嘴角因未含緊而有漏氣現象，改善的方式只有隨時留意不要讓嘴角出現漏洞，試著再含深一點看看。

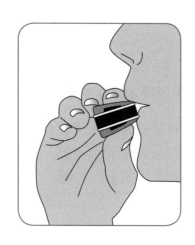

4.舌頭不自覺外露

您可以照鏡子來檢查，如果發現到舌頭有外露現象請盡早改善，一來有礙觀瞻外，也容易發生漏氣。

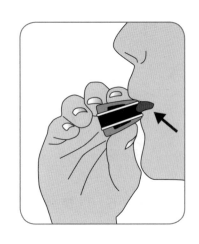

5.右邊留下太多孔洞，所以不但費氣，聲音也聽起來很雜

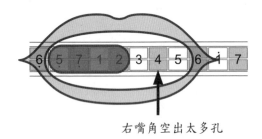

右嘴角空出太多孔

這完全是含法上不夠確實而造成，解決方法就是讓舌蓋的面積加大，直到自己聽到的單音是純正的為止。

6.兩邊都留有孔洞，換句話說舌頭不應該蓋在中間地帶

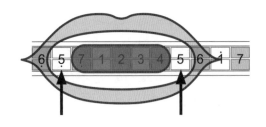

這完全是含法不夠確實而造成，解決方法就是讓舌頭往左側來推蓋，直到自己聽到的單音是純正的為止。

7.刻意使用舌右緣來塞孔

越是用力向左推蓋或是用舌緣來塞琴格，反而會造成覆蓋面積變小或位置不正確，記住只要用舌尖向左斜吐，當舌尖碰觸到琴格後稍微用點力就可以覆蓋住五到七孔。

8.舌頭原本塞住不動，但每次跳位吹奏或是吸氣時，舌頭就會不自覺的縮了回來

這就是筆者一再提到的「慣性」問題！理論上，舌頭是屬於「隨意肌」之類的器官，是可以完全受到控制，但我們卻忽略了「慣性」所帶來的變數，想要更能掌控得靠不斷地練習再練習，才能再度獲得新的「慣性」！

9.單音聽起來雖然很純正,但感覺起來似乎只有一格的聲音,也感受不到複音口琴那種特有的雙簧振動感覺

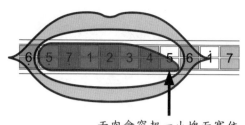

舌肉會突起一小塊而塞住
不該塞的某一琴格

這種情形很特別,在多孔含法時,舌頭原本是蓋緊左邊的多數琴孔,但少數人天生異稟,還可以蓋住主音的上琴格或是下琴格,導致聲音憋憋的,如左圖,解決辦法是移動舌頭至正確位置。只不過困難就在這裡,它會隨時回到原位來繼續發生憋音,筆者通常都會試著利用透明膠帶,直接貼住那個不會塞住的琴格來吹(都是貼一整排,而非單格),如果要順利發聲,非得移動舌頭不可了,等到一切都正常時再把膠帶撕掉就可得到改善。(詳見P41)

10.舌頭在琴格上貼緊時,每次滑動時會覺得澀澀的,甚至會不舒服(有刮舌的感覺)

因為舌頭的觸感比較敏銳,所以當琴格表面有凹凸不平之處,舌頭滑觸過去就可能感到不舒適。其實解決方法也是必需要透過多次練習後而習慣那種感覺,久了之後問題自然就會慢慢減少,最後消失。但也不排除某些口琴本身硬體上的設計問題,那只有換掉口琴才能解決了。

練習76 **track91**

德州黃玫瑰 Ballad of Dovy Crocket

多孔含法練習　4/4

5 4 | 3　5　5　5 | 6　5　—　5 4 | 3　5　1̇ ·　2̇ | 3̇　—　—　5 5 |

③

| 5　3̇　3̇　3̇ | 3̇　2̇　—　1̇ | 7 ·　1̇ 2̇　3̇ | 2̇　—　—　5 4 | 3　5　5　5 |

| 6　5　—　5 4 | 3　5　1̇ ·　2̇ | 3̇　—　—　5 5 | 5　4̇　4̇　4̇ | 4̇　3̇　2̇ ·　1̇ |

| 1̇　5　3̇ ·　2̇ | 1̇　—　—　1 1 | 1　5̣　3̇ ·　2̇ | 1　—　— ‖

練習曲集錦Ⅲ

在開始吹奏之前,筆者想要先跟初學者聊聊關於「卡拉OK伴奏」這件事。

　　根據目前找得到的相關資料指出,卡拉OK(日語:カラオケ,原寫法為からオケ或空オケ)意指無人樂隊,是一種源自於日本的娛樂性質歌唱活動,通常是指播放預錄在錄影帶之類的媒介上、沒有主唱人聲的音樂伴奏,而電視螢幕上會同步出現有著節拍提示的歌詞,然後由參與者邊看著歌詞邊持麥克風唱歌。自從1971年時井上大佑(請見右圖)發明了最早的音樂伴唱帶之後,它已成為現今最受歡迎的大眾休閒娛樂方式之一。卡拉OK除了在日本本土非常流行之外,也推廣到其他地區,包括台灣、香港及中國大陸,甚至東南亞國家。在台灣甚至有商人更進一步將卡拉OK結合當時市面上非常流行的MTV,而變成改良式包廂型態的卡拉OK,稱為「KTV」。由於1990年代以後大批台灣商人赴中國大陸地區投資經商,也將KTV文化傳播開來。KTV的概念在傳回日本本土後也逐漸受到歡迎,成為近年來主流的經營形式,稱為「卡拉OK盒子」(カラオケボックス)。

　　在香港,卡拉OK近年幾乎操控了全港的流行音樂的品味,形成香港人俗稱的「K歌文化」,即大部份歌曲皆為卡拉OK量身訂做;事實上,近年香港絕大部份流行歌曲都先被安排在「卡拉OK盒子」讓顧客試唱,然後才安排在大眾媒體上播放。直至2005年,這個情況才因香港「卡拉OK盒子」市場的發展到達極限,以及獨立音樂和其他非主流音樂開始隨著寬頻網際網路發達而有所改變。

　　在台灣約2000年開始,製作好的歌曲若在電視媒體、街頭演藝、網路試聽反應口碑不錯,會先賣版權至大型卡拉OK店,如錢櫃KTV、好樂迪供民眾團聚歌唱;若該歌曲市場漸趨冷淡才會下賣到投幣式卡拉OK主機供應商並再轉賣小型餐館供民眾點播歌唱。

筆者為何會談到「卡拉OK伴奏」呢?

　　這幾年來,因為口琴吹奏者(不管是玩家還是專家)要隨時找到真人伴奏不是那麼容易的情況下,使用「卡拉OK」似乎已漸漸成為一種趨勢,在日本口琴界很早就已經使用這種方式來為口琴助興(聽說有不少銀髮族到卡拉OK店並不是為了要唱歌,而是拿起口琴來主奏),甚至在國際口琴大賽的場合裡,我們也常見到參賽者播放著已預錄好的伴奏帶,或是一些口琴獨奏家也會採用這種方式來為演奏加分增色,筆者認為這種使用「卡拉OK」伴奏的方式將會成為一股風氣,那麼它到底有那些優點會讓人們趨之若鶩呢?但又有那些困難點有待克服呢?

優點

1. 全年無休都隨侍在旁,想要就隨時可以使用。

2. 伴奏的型態豐富多元,可以只是一種樂器,也可以是一個交響樂團。

3. 如果搭配功能不錯的播放器,還可以調整調性(Key)、速度、強弱、音質(EQ)、混響等等效果,至於重覆播放、暫停、中斷再接等等都是基本功能。

4. 真人伴奏還有可能會出錯,但卡拉OK伴奏是絕對不會有錯。

5. 對於吹奏者的拍子掌握訓練有一定的幫助,並且也加強了吹奏者學會如何與伴奏互諧互調,而不是各吹各的。

缺點

1. 缺少真人伴奏的那種臨場感與互動感。

2. 卡拉OK伴奏是已經預錄好且相當固定的伴奏音樂,比較不能與主奏者激起隨興變奏的樂趣。

3. 常會因為所搭配的設備而影響到伴奏帶的播放品質,連帶也會影響到吹奏者的表現(不過此點就算真人伴奏似乎也不能完全避免)。

4. 雖然伴奏帶可以在大部份的音樂市場裡買到,不過對於想要自己製作伴奏帶的人來說,若無具有編曲能力及相關配套設備仍然是一件困難的事。

播放的設備可以使用現在非常流行的ipod 或iphone,效果與方便性都大幅提昇

綜上所述，我們其實看得出來，「卡拉OK伴奏」的優點還是遠大於缺點，所以未來將會在口琴界興起一股風潮是可以預期的（說不定您現在就已經開始了），畢竟在複音口琴圈裡，長期以來的學習模式都是朝向個人獨奏而不搭配他人伴奏的模式，有些人甚至會覺得過度配合伴奏帶會造成技巧性的低落，而不願輕易嘗試（因為使用伴奏帶後，許多進階技巧不見得都派得上用場），不過有趣的是若換成其他獨奏口琴的家族，例如藍調口琴或半音階口琴，情況卻是恰恰相反，筆者認為，不管是那一種獨奏或伴奏形式，都是一種追求「樂趣」的表現，沒有所謂的「對錯優劣」的比較，只有「好惡選擇」的差別，在此希望各位能夠多方嘗試，套一句俗話：沒試過那知道樂趣呢？

日本極富盛名的複音演奏家大石昌美，出版了非常大量的獨奏加伴奏的作品，算是推動日本口琴卡拉OK伴奏的功臣之一

　　要取得卡拉OK伴奏曲，除了購買原版的伴奏帶外，我們也可以透過電腦軟體來製作，以上圖為例，這套軟體提供了可以去除原曲內的前景人聲、可以調整樂曲的調性高低以及能夠調整樂曲播放速度（這個功能非常好用，對於初學者練習有很大的幫助）。

PS：不過關於去除前景人聲的功能，因為原曲內的人聲大都與背景音樂完全密合（Mix）在一起，所以無法保證可以完全去除掉，有時過度去除還會嚴重影響背景音樂的品質。

練習77　**track92 / 93** 純伴奏

隱形的翅膀

詞曲 / 王雅君　演唱 / 張紹涵

4/4

（前奏七小節）

```
| 0   0   0   5̣1 | 3· 5  3  21 | 1 1 1 6̣  5̣  5̣1 | 3· 5 5 5 6 5 |

| 5 3 21 2  2  6 5 | 3·  5 5 5 6 5 | 3 2 1 2  6̣  5̣ 6̣ | 1·  3  2   3 |

| 1  —  0  5̣1 :| 3· 5  3  21 | 1 1 1 6̣  5̣  5̣1 | 3· 5 5 5 6 5 |

| 5 3 21 2  2  6 5 | 3·  5 5 5 6 5 | 3 2 1 2  6̣  5̣ 6̣ | 1·  3  2   3 |

| 1  —  0  35 | 1̇· 1̇ 7 65 | 6 1̇ 3 2  1  1 1 | 1  1̇  6 5 3 2 12 |

| 2  —  0  35 | 1̇· 1̇ 7 65 | 6 1̇ 3 2  1  1 1 | 1  1̇  6 5 3 21 |
```

1.
```
| 1  —  0   0 ||    間奏七小節   | 0  0  0  5̣1 :|
```

2.
```
| 1  —  0  35 |

| 1̇· 1̇ 7 65 | 6 1̇ 3 2  1  1 1 | 1  1̇  6 5 3 2͡1 | 1  —  0   0 |
```
rit...

童話

詞曲 / 光良

2/4

前奏*7 | 0 5̣ 1̣ 7̣ | 1 5̣ | 0 5̣ 1̣ 7̣ | 1 5̣ |

不使用卡拉OK伴奏練習時，前奏可以不用算這七小節，間奏亦同

| 0 5̣ 1̣ 7̣ | 1 · 1 | 1 6̣ 6̣ 5̣ | 5̣ — |

| 0 5̣ 1̣ 7̣ | 1 5̣ | 0 5̣ 3̣ · 2̣ | 2 1 |

| 0 5̣ 1̣ 7̣ | 1 6̣ 6̣ | 6̣ 1 6̣ 5̣ | 5̣ — |

‖: 0 2 2 4 | 4 3 3 | 0 3 3 7̣ | 2 1 1 7̣1 |

| 1 1 7̣ 1 | 4 · 6̣ | 5 4 3 2 | 2 — |

| 0 2 2 4 | 4 3 3 | 0 3 3 7 | 7 6 7 1 |

| 1 1 2 1 | 6 · 6 | 6 5 5 5 | 5 — |

| 0 5̣ 5 4 | 3 3 4 3 | 3 3 4 | 3 4 3 2 1 |

| 1 1 3 5 | 6 6 6 5 | 5 2 2 4 3 | 3 — |

| 0 1 3 5 | 6 6 6 5 | 5 2 2 4 | 3 4 3 2 1 |

| 1 2 3 | 6̣ 6̣ 1 | 1 7̣ | 1 — |

| 1 0 ‖ 間奏*5 :‖

Fine

　　Fine 的意思是代表結束（並不是一般英譯為「好」之意，也不是唸 [fain]，因為它是義大利文，若嚐試以羅馬拼音應該是「fi-ne」），一般都是直接寫在曲子的最後一個小節上（有些直接忽略不寫），當曲子反覆回去吹奏時，一直吹到「**Fine**」的時候就完全停止。

世界的約束

作詞 / 谷川俊太郎　作曲 / 木村弓　編曲 / 久石讓　演唱 / 倍賞千惠子　霍爾移動城堡主題曲

（前奏十三小節）

| 0　0　5 3 ‖: 3　—　2 1 | 3　—　5 | 3　—　—　| 3　—　3 5 |

| 4　—　6̣ | 6̣　—　3 2 | 2　—　— | 2　—　5̣ 3 | 3　—　2 1 |

| 3　—　3 5 | 5　—　— | 5　—　5 | 4　3　6̣ | 3　—　2 1 |

| 1　—　— | 1　—　5 | 6　—　1 | 1　7̣　1 | 5　—　— |

| 1　—　1 5 | 5　4　3 | 2　3　4 | 5　—　— | 5　—　5 |

| 6　—　1 | 6　7　6 | 5̣　1 | 5　—　6 | 4　5　6 |

rit...

| 6　5　4 6̣ | 3　—　— | 2　—　5̣ 3 ‖ 3　—　2 1 | 3　—　5 |

a tempo

| 3　—　— | 3　0　3 5 | 4　—　6̣ | 6̣　—　3 2 |

| 2　—　— | 2　0　5̣ 3 | 3　—　2 1 | 3　—　5 |

1.

| 5　—　— | 5　0　5 | 4　3　6̣ | 3　—　2 1 |

間奏十六小節

2.

rit：漸慢之意　atempo：回復原來速度

練習80　track98 / 99 純伴奏

萍聚組曲

作詞 / 嚕啦啦 瓊瑤　作曲 / 嚕啦啦 林家慶　編曲 / Jason　演唱 / 李翊君 鄧麗君

(前奏一小節)

| 3・3 2 5 | 1・1 7̣ 3 | 6̣・6̣ 7̣ 1 | 2 — 5 — |

| 3・3 2 5 | 1・1 7̣ 3 | 6̣ 7̣ 1 3 2 | 1 — — 5̣ 6̣ ‖

萍聚

| 1・2 3 5 5 | 6・5 3 3 2 | 1・1 1 6̣ 6̣ 1 | 2 — — 5̣ 6̣ |

| 1・2 3 5 5 | 6・5 3 3 2 | 1・1 1 6̣ 6̣ 5̣ | 1 — — 1 1 |

| 2・1 2 3 4 | 5・6 5 3 5 | 6・6 6 5 3 | 2・1 2 5̣ 6̣ |

| 1・2 3 5 5 | 6・5 3 3 2 | 1・1 1 6̣ 6̣ 5̣ | 1 — — — |

| 3・3 2 5 | 1・1 7̣ 3 | 6̣・6̣ 7̣ 1 | 2 — 5 — |

| 3・3 2 5 | 1・1 7̣ 3 | 6̣ 7̣ 1 3 2 | 1 — — 5̣ 6̣ ‖

在水一方

| 1 — 1 5 6 5 | 3 — — 5̣ 3 | 2 — 2 3 6 3 | 5 — — 5 |

| 6 — 6 7 6 5 | 3 — — 5̣ 5̣ | 2 — 2 1 6̣ 1 | 2 — — 5̣ 6̣ |

| 1 — 1 5 6 5 | 3 — — 5̣ 3 | 2 — 2 3 6 3 | 5 — — 5 |

| 6 — 6 7 6 5 | 3 — — 5̣ 5 | 2 — 2̣ 7̣ 6 7̣ | 1 — — — |

| 1̇ · 7 6 7 1̇ | 3 4 5 — — | 6 5 4 3 5̣ 5 | 2 — — 3 4 |

| 5 · 6 5 4 3 | 2 — — 2 3 | 4 · 1̇ 7 2 6 | 5 — — — |

| 1̇ · 7 6 7 1̇ | 3 4 5 — — | 6 5 4 3 5̣ 5 | 2 — — 3 4 |

| 5 · 6 5 4 3 | 2 — — 2 3 | 4 7 6 5 7̣ 2 | 1 — — — |

| 3 · 3 2 5 | 1 · 1 7̣ 3 | 6̣ · 6̣ 7̣ 1 | 2 — 5 — |

| 3 · 3 2 5 | 1 · 1 7̣ 3 | 6̣ 7̣ 1 3 2 | 1 — — — ‖

棕色小壺

原編 / 吳明宗　改編 / 李孝明　奧國民謠

4/4

（前奏一小節）

| 3　5　5　— | 4　6　6　— | 7　7　6　7 | 1̇　2̇　3̇　— |

| 3　5　5　— | 4　6　6　— | 7　7　6　7 | 1̇　1̇　1̇　— |

| 3̇　1̇　5　— | 4　6　6　— | 5　7　7·6 | 5　1̇　1̇　— |

| 3̇　1̇　5　— | 4　6　6　— | 5　7　6　7 | 1̇　1̇　1̇　— |

| 3 5 5 5 3 5 5 5 | 4 6 6 6 4 6 6 6 | 5 7 7 7 6 7 7 7 | 1̇ 2̇ 1̇ 2̇　3̇　— |

| 3 5 5 5 3 5 5 5 | 4 6 6 6 4 6 6 6 | 5 7 7 7 6 7 7 7 | 5 1̇ 5 1̇　1　— |

| 3̇ 1̇ 1̇ 1̇ 3̇ 1̇ 1̇ 1̇ | 6 4 4 4 6 4 4 4 | 2̇ 7 7 7 2̇ 7 7 7 | 3̇ 1̇ 3̇ 1̇　3̇　— |

| 1 3 3 3 1 3 3 3 | 6̣ 1 1 1 6̣ 1 1 1 | 7̣ 2 2 2 7̣ 2 2 2 | 1 3 1 3　1　— |

| 1 2 3 2 1 7 6 5 | 4 5 6 5 4 5 4 3 | 2 3 4 5 6 7 1̇ 2̇ | 3̇ 4̇ 5̇ 4̇　3̇　— |

| 1 2 3 2 1 2 1 2 | 6̣ 7̣ 1 7̣ 6̣ 7̣ 6̣ | 5̣ 6̣ 7̣ 1 2 3 4 5 | 3 5 3 5　3　— |

| 5̇ 4̇ 3̇ 2̇ i 7 6 5 | 4̇ 3̇ 2̇ i 7 6 5 4 | 2̇ i 7 6 5 4 3 2 | 3 5 i 3̇ | i — |

| 5̇ 4̇ 3̇ 4̇ 5̇ 4̇ 3̇ 2̇ | 4̇ 3̇ 2̇ 3̇ 4̇ 3̇ 2̇ i | 2̇ i 7̣ i 2̇ i 7̣ 6̣ | 7̣ i 2̇ 7̣ | i — |

| i 3̇ 3̇ i 3̇ 3̇ 3̇ | 6 i i i 6 i i i | 5 7 7 7 5 7 7 7 | 6 i i i | i — |

| 3 5 5 5 3 5 5 5 | 4 6 6 6 4 6 6 6 | 5 7 7 7 6 7 7 7 | i 3̇ 3̇ 3̇ | i — |

| 3 1 1 1 3 1 1 1 | 4 1 1 1 4 1 1 1 | 5̣ 5̣ 5̣ 5̣ 5̣ 5̣ 5̣ 5̣ | 3 5 3 5 | 5 — |

| 5 1 1 1 5 1 1 1 | 4̣ 6̣ 6̣ 6̣ 4̣ 6̣ 6̣ 6̣ | 2̣ 5̣ 5̣ 5̣ 4̣ 5̣ 5̣ 5̣ | 3 2 1 7̣ | 1 — |

| 3 5 5 — | 4 6 6 — | 7 7 6 7 | i 2̇ 3̇ — |

| 3 5 5 — | 4 6 6 — | 7 7 6 7 | i i i — |

這雖然只是一張口琴廠的產品宣傳海報，但也闡明了口琴是一個大眾的樂器，不分男女老幼、不分士農工商，誰都可以擁有的一項樂器。

第十三章

神奇的技術—低音伴奏

　　口琴技巧到了這個章節，大都已經脫離了一般人對於口琴表現力的基本認知了，畢竟在吹奏樂器的族群裡，能夠同時發出兩音以上的算是相當稀罕，更不用說這個看起來像是「玩具」般的樂器—口琴，能夠將單旋律音色吹得漂亮，若還能演奏難度較高的樂曲，就可以獲得非常不錯的讚賞，壓根兒也不會想到，口琴竟然可以吹奏出旋律外，還可以同時發出伴奏的聲響效果？！筆者每次在推廣的場合裡介紹到「低音伴奏」時，時常會接觸到人們不可置信的眼神：「真是太神奇了！明明只有一張嘴，為何可以發出需要兩張嘴才能辦到的效果呢？難道嘴裡有裝機關嗎？」。撇開音樂性不談，光是它所帶來的「樂趣」，堪稱為口琴的一項傲人技術，就值得所有口琴愛好者用力的學習，並享受它所帶來源源不斷的「驚喜」！

低音伴奏

　　「低音伴奏」是複音口琴初級課程裡最後一個，也是最難的一個階段，為了讓各位盡早去學會這門技術，其實在前一個章節裡就已經開始舖路—「多孔含法」，換句話說，如果您尚未習慣採用「多孔含法」來吹奏的話，那建議您還是先不要冒然搶進。好！接下來就讓我們打開這個技術的潘朵拉，請聽以下方法解說：

　　以我們所學到的「多孔含法」為基礎（如左下圖），右邊留一孔為主音，其餘皆以舌頭蓋住，這時只要我們將舌頭縮入（如右下圖），就會有氣息灌入讓聲音一起發出，然後再迅速蓋回原位，主音沒有中斷，但卻多了一組和弦聲響（聽起來像「鏘」），這就是我們所要得到的「低音伴奏」效果。

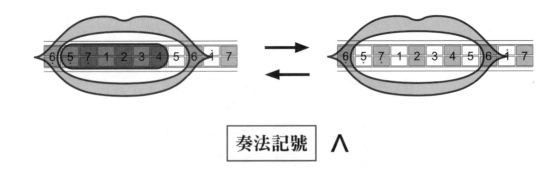

奏法記號	Λ

低音伴奏吹法

也許上面的介紹嫌簡陋點，讓我們再以更詳細的圖解這一連串的動作：

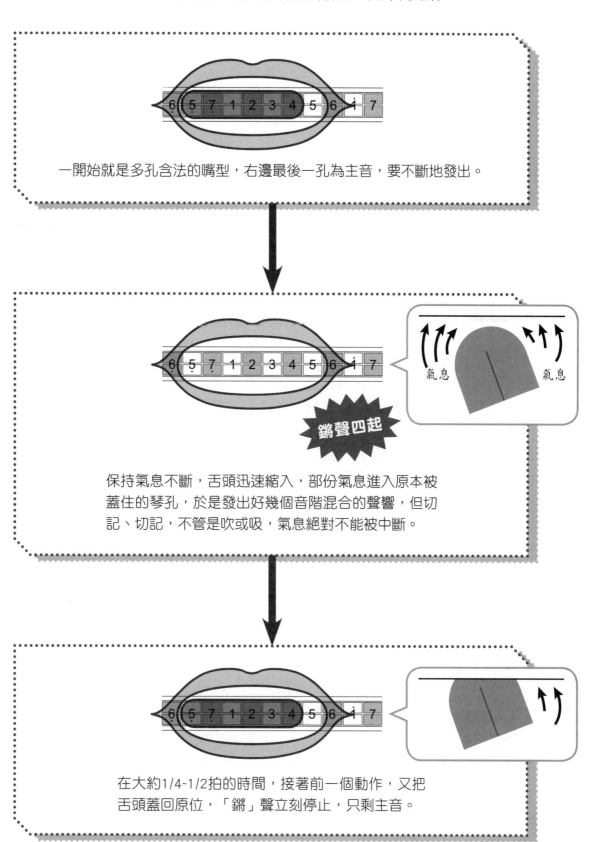

一開始就是多孔含法的嘴型，右邊最後一孔為主音，要不斷地發出。

鏘聲四起

保持氣息不斷，舌頭迅速縮入，部份氣息進入原本被蓋住的琴孔，於是發出好幾個音階混合的聲響，但切記、切記，不管是吹或吸，氣息絕對不能被中斷。

在大約1/4~1/2拍的時間，接著前一個動作，又把舌頭蓋回原位，「鏘」聲立刻停止，只剩主音。

此奏法重點就是保持氣息不中斷，使主音能夠持續下去，接著同時讓舌頭可以隨著自己的意志蓋住或離開琴格，整個技法的連續動作看似簡單，但為何筆者卻認為「很難」呢？！舉個例子，知道左手畫圓，右手畫方的練習嗎？但這明明看起來就不是很難且易懂的事卻沒有一個人一開始就能夠辦到，最主要原因是在於「一心是否可以二用」，所以必須經過一段時間的練習後才能逐漸辦到，至於這個時間長短就端視個人的努力多寡與領悟力高低而定。

馴舌

理論上，舌頭應該可以隨著我們的意志，要「伸」就「伸」，要「縮」就「縮」，但據筆者的教學經驗告訴我，如果只是單純的舌頭伸縮是沒有太大問題的（差別可能在於快慢而已），不過如果還要保留右嘴角的主音同步來運作，絕大部份的初入門者一定會發覺：我的舌頭竟然開始不聽話了！

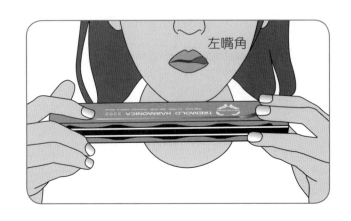

為了能夠讓原本應該聽話的舌頭真正可以習慣被我們「控制」，筆者建議不妨有空的時候就多作「馴舌」，方法極為簡單，先擺成如上圖的樣子，其實就是多孔含法，然後不斷地的唸：「啦~啦~啦……」，但這個「啦」音不能是中斷的型態，而是拉長音式的唸著，盡量不要中斷，在持續發出長音時，每經過一個「啦」音時，舌頭就會縮進去再立刻吐出來（有點像毒蛇吐信的樣子），最後是吹氣與吸氣輪流交替著，例如吹氣三十秒，再換成吸氣三十秒，慢慢再加長整個練習時間的長度。如果您在練習過程中有感覺到舌根開始酸軟不已，那恭喜您，因為這才算是真正有作到「馴舌」的作用，等到您不但可以長時間很規律的進行，而且也覺得「縮、吐」頻率越來越快的話，那意味著您在低音伴奏上應該可以減少某些瓶頸的克服時間。

低音伴奏技巧

低音伴奏基本技巧可區分成：**後伴奏、前伴奏、附點伴奏**。每一種伴奏所營造的效果都不一樣，需視歌曲所需決定使用。嚴格來說，伴奏無對錯之分，只有優劣差別而已，使用得當，自然會對樂曲有相加相乘的效果，反之就會破壞了整體感覺，琴友們不可不慎之。

後伴奏

所謂的後伴奏，通常指的是發生於主音之後的伴奏型態，所營造的氣氛是具有輕快活潑的感覺，有推動主旋律前進的味道。

 練習82 ▶ **track103** 後伴奏練習 2/4

| 1 — | 2 — | 3 — | 4 — | 5 — | 6 — | 7 — | i — |
| o ∧ | o ∧ | o ∧ | o ∧ | o ∧ | o ∧ | o ∧ | o ∧ |

o代表空拍，意謂舌頭都不要動

舌頭「彈」一下，短捷有力；
但主音不能中斷要繼續保持

| i — | 7 — | 6 — | 5 — | 4 — | 3 — | 2 — | 1 — ‖
| o ∧ | o ∧ | o ∧ | o ∧ | o ∧ | o ∧ | o ∧ | o ∧ |

說明

1. 「o」所代表的意義是空一拍，舌頭仍然堵著琴孔。

2. 每一小節都有兩行，第一行是旋律的進行，第二行則為伴奏的型態，換句話說，旋律與節奏各自運作（氣息控制著旋律，舌頭管理著節奏），但又無時無刻互相配合，所以聽起來應該有兩部同時進行的感覺。

> **記住這種感覺：伴奏的感覺是「彈起來」，並不是「拍下去」**

 練習83 ▶ **track104** 後伴奏練習 2/4

| 1 — | 2 — | 3 — | 4 — | 5 — | 6 — | 7 — | i — |
| o∧o∧ | o∧o∧ | o∧o∧ | o∧o∧ | o∧o∧ | o∧o∧ | o∧o∧ | o∧o∧ |

| i — | 7 — | 6 — | 5 — | 4 — | 3 — | 2 — | 1 — ‖
| o∧o∧ | o∧o∧ | o∧o∧ | o∧o∧ | o∧o∧ | o∧o∧ | o∧o∧ | o∧o∧ |

說明

練習82是一個小節奏出一個「鏘」，現在這個練習83是一個小節奏出兩個「鏘」，也就是舌頭「彈」兩次，為了讓旋律不中斷，絕對不可中斷氣息，否則就變成以下的型態。

| 1 1 | 2 2 | 3 3 | ≠ | 1 — | 2 — | 3 — |
| o∧o∧ | o∧o∧ | o∧o∧ | | o∧o∧ | o∧o∧ | o∧o∧ |

這是分開兩個一拍的1，與原來主音不能間斷的兩拍1是有差異的

容易以為自己已經把舌頭「彈」起來，實際上舌尖仍
然緊緊地黏靠在口琴上，感覺有在動的只是舌身而已，這
應該是許多初學者一直搞混的狀況之一，解決的方法只有
靠自己了，專心補捉從舌尖傳回來的感覺，確認舌頭的確
離開琴身，才有可能奏出「彈」開後的「鏘」聲。

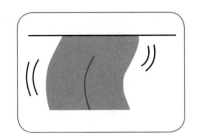

練習84 **track105** 後伴奏練習 2/4

| 1 — | 2 — | 3 — | 4 — | 5 — | 6 — | 7 — | i — |

o ∧∧ o ∧∧ o ∧∧ o ∧∧ o ∧∧ o ∧∧ o ∧∧ o ∧∧

同樣是一小節兩個「鏘」，但出現的拍點卻與前一個練習不一樣

| i — | 7 — | 6 — | 5 — | 4 — | 3 — | 2 — | 1 — |

o ∧∧ o ∧∧ o ∧∧ o ∧∧ o ∧∧ o ∧∧ o ∧∧ o ∧∧

練習85 **track106** 後伴奏練習 2/4

| 1 — | 2 — | 3 — | 4 — | 5 — | 6 — | 7 — | i — |

o∧∧o∧ o∧∧o∧ o∧∧o∧ o∧∧o∧ o∧∧o∧ o∧∧o∧ o∧∧o∧ o∧∧o∧

這個伴奏型態稍具難度，因為要奏出16分音符的低音伴奏並不容易，舌頭必須夠靈活

| i — | 7 — | 6 — | 5 — | 4 — | 3 — | 2 — | 1 — |

o∧∧o∧ o∧∧o∧ o∧∧o∧ o∧∧o∧ o∧∧o∧ o∧∧o∧ o∧∧o∧ o∧∧o∧

練習86 **track107** 後伴奏練習 3/4

| 1 — — | 2 — — | 3 — — | 4 — — | 5 — — | 6 — — | 7 — — | i — — |

o ∧ ∧ o ∧ ∧ o ∧ ∧ o ∧ ∧ o ∧ ∧ o ∧ ∧ o ∧ ∧ o ∧ ∧

| i — — | 7 — — | 6 — — | 5 — — | 4 — — | 3 — — | 2 — — | 1 — — |

o ∧ ∧ o ∧ ∧ o ∧ ∧ o ∧ ∧ o ∧ ∧ o ∧ ∧ o ∧ ∧ o ∧ ∧

※三拍子的節奏，如果可以的話將低音伴奏的力度也分強弱，小伴奏弱一點，大伴奏強一點。

老師的叮嚀

ʌʌ ʌ

本來大小伴奏是屬於中級班的課程，不過在這邊倒是可以稍微提到一下，估且不去討論大伴奏與小伴奏的力度差異要如何奏出，但對於拍值的差異（以上例來看，小伴奏的拍值為半拍，大伴奏為一拍），只要控制縮放的速度就可以達到，例如將大伴奏的縮放速度慢於小伴奏。不過，這還是有相當難度的，所以可以當成未來努力的目標之一。

練習87　**track108**　後伴奏練習　2/4

| 1 | — | 2 | — | 3 | — | 4 | — | 5 | — | 6 6 | 7 7 | i i |
| o ʌ o ʌ | o ʌ o ʌ | o ʌ o ʌ | o ʌ o ʌ | o ʌ o ʌ | o ʌ o ʌ | o ʌ o ʌ | o ʌ o ʌ |

| i | — | 7 | — | 6 | — | 5 | — | 4 | — | 3 | — | 2 | — | 1 | — |
| o ʌʌ | o ʌʌ | o ʌʌ ʌ | o ʌʌ ʌ | o ʌʌ o ʌ | o ʌʌ o ʌ | o ʌʌ ʌ | o ʌʌ |

※這個就更難了，因為它是上面幾個練習的混合體，可能需要更多的時間。

小蜜蜂

後伴奏練習　4/4

| 5 3 3 — | 4 2 2 — | 1 2 3 4 | 5 5 5 — |
○∧ ○∧ ○∧ ○∧　○∧ ○∧ ○∧ ○∧　○∧ ○∧ ○∧ ○∧　○∧ ○∧ ○∧ ○∧

請特別留意這段的樂句，不要把主音拆成兩個3，依此類推

| 5 3 3 — | 4 2 2 — | 1 3 5 5 | 3 3 3 — |
○∧ ○∧ ○∧ ○∧　○∧ ○∧ ○∧ ○∧　○∧ ○∧ ○∧ ○∧　○∧ ○∧ ○∧ ○∧

| 2 2 2 2 | 2 3 4 — | 3 3 3 3 | 3 4 5 — |
○∧ ○∧ ○∧ ○∧　○∧ ○∧ ○∧ ○∧　○∧ ○∧ ○∧ ○∧　○∧ ○∧ ○∧ ○∧

| 5 3 3 — | 4 2 2 — | 1 3 5 5 | 1 — — — |
○∧ ○∧ ○∧ ○∧　○∧ ○∧ ○∧ ○∧　○∧ ○∧ ○∧ ○∧　○∧ ○∧ ○∧ ∧

老師的叮嚀

在這邊，筆者要特別提醒一件很重要的事，因為現在各位可能為了要奏出清晰有力的後伴奏，所以對於旋律無暇顧及太多，這或許無可厚非；但我們自己要很清楚一件事，不管伴奏有多精彩，或是多複雜，如果主旋律因為低音伴奏而影響太多，就變成主客不分，完全違背了主角與配角該有的位置與份量，寧願不吹伴奏也沒關係，希望各位要隨時謹記在心。

練習89　track110

小星星

後伴奏練習　4/4

| 1 | 1 | 5 | 5 | 6 | 6 | 5 | — | 4 | 4 | 3 | 3 | 2 | 2 | 1 | — |
| ○∧ | ○∧ | ○∧ | ○∧ | ○∧ | ○∧ | ○∧ | ○∧ | ○∧ | ○∧ | ○∧ | ○∧ | ○∧ | ○∧ | ○∧ | ○∧ |

| 5 | 5 | 4 | 4 | 3 | 3 | 2 | — | 5 | 5 | 4 | 4 | 3 | 3 | 2 | — |
| ○∧ | ○∧ | ○∧ | ○∧ | ○∧ | ○∧ | ○∧ | ○∧ | ○∧ | ○∧ | ○∧ | ○∧ | ○∧ | ○∧ | ○∧ | ○∧ |

| 1 | 1 | 5 | 5 | 6 | 6 | 5 | — | 4 | 4 | 3 | 3 | 2 | 2 | 1 | — |
| ○∧ | ○∧ | ○∧ | ○∧ | ○∧ | ○∧ | ○∧ | ○∧ | ○∧ | ○∧ | ○∧ | ○∧ | ○∧ | ○∧ | ∧ |

練習90　track111　後伴奏練習　4/4

| 1 | 1 2 3 | 3 | 2 1 2 3 1 | — | 3 | 3 4 5 | 5 | 4 3 4 5 3 | — |
| ○∧ | ○∧ ○∧ | ○∧ | ○∧ ○∧ ○∧ | ○∧ | ○∧ | ○∧ ○∧ | ○∧ | ○∧ ○∧ ○∧ | ○∧ |

| i̇ | 7 6 5 | 3 | i̇ | 7 6 5 | — | 6 | 7 i̇ 5 | 3 | 5 | 4 2 1 | — |
| ○∧ | ○∧ ○∧ | ○∧ | ○∧ | ○∧ ○∧ | ○∧ | ○∧ | ○∧ ○∧ | ○∧ | ○∧ | ○∧ ○∧ | ∧ |

※原本後半拍只是純粹伴奏就好，現在卻多了旋律要CARE，相信在難度上就高了。

說明

　　雖然練習90是屬於後伴奏類型，但單就伴奏點而言，其實已經牽涉到前伴奏的領域了，所以如果練習到這裡而出現瓶頸的話，那算是正常的，前伴奏後面會學到的。

| 1 | 1 2 | 3 | 3 |
| ○∧ | ○∧ | ○∧ | ○∧ |

雖然看起來是屬於後伴奏，但單就這個點來看卻是屬於前伴奏型態了

康城賽馬

後伴奏練習　2/4

```
5 | 5  5  3 5 | 6  5  3  | 3  2  ·  | 3  2    5 |
```

若單就伴奏點來說，這也算是前伴奏（反白處）

```
| 5  5  3 5 | 6  5  3 | 2    3  2 | 1  ·    0 |
```

```
| 1  1  3 5 | i    ·  0 | 6  6  i  6 | 5  ·    5 |
```

```
| 5  5  3 5 | 6 5 3 | 2    3 2 | 1  ·  —  | 1  · ‖
```

還記得開放和弦奏法嗎？！

可以被接受的盲點

　　是否有注意到，最後一個伴奏是打在旋律的空拍上，理論上這是不能成立的，既然旋律已經是休止符了，伴奏怎麼可能奏出來呢？任何樂器都會有它的盲點（弱點）所在，而這就是口琴的盲點，只要不影響到旋律的進行（旋律性並未被破壞），我們可以接受低音伴奏照常進行的模式，所以實際上演奏應該如右下：

```
| 1  ·  0 |   →   | 1    —  |
```

河水

後伴奏練習　3/4

聖誕鈴聲

後伴奏練習　4/4

| 0 | 0 | 0 | 0 5̣ ‖ 5̇3215̣ · | 5̇ | 5̇3216̣ · | 6̇ | 6̇4327̣ · | 5̇ | 55423 · | 5̇ |

○∧○∧○∧○∧　○∧○∧○∧○∧　○∧○∧○∧○∧　○∧○∧○∧○∧

反白的地方是要強調伴奏的確是打在音符上

| 5̇3215̣ · | 5̇ | 5̇3216̣ · | 6̇ | 6̇4325̇5̇5̇ | 65421　1 |

○∧○∧○∧○∧　○∧○∧○∧○∧　○∧○∧○∧○∧　○∧○∧○∧○∧

| 3̇3̇3̇　3̇3̇3̇ | 3̇5̇1̇·23̇　— | 4̇4̇4̇　4̇3̇3̇ | 3̇2̇23̇2̇　5̇ |

○∧○∧○∧○∧　○∧○∧○∧　○∧○∧○∧○∧　○∧○∧○∧○∧

| 3̇3̇3̇　3̇3̇3̇ | 3̇5̇1̇·23̇　— | 4̇4̇4̇　4̇3̇3̇ | 5̇5̇421̇　1 |

○∧○∧○∧○∧　○∧○∧○∧　○∧○∧○∧○∧　○∧○∧○∧○∧

這是屬於附點伴奏，吹不來沒關係，後面會介紹

老師的叮嚀

　　有開始感覺到一件事了嗎？旋律是旋律，伴奏是伴奏，兩者在運作上是各作各的，但卻很微妙地彼此間相輔相成，就像是左手畫圓，右手畫方一樣，左右手都是各畫各的，但若要順利完成，兩手間卻產生一種無法言喻的協調。如果各位還無法感覺到也沒關係，這是需要時間慢慢領悟的。

前伴奏

　　所謂的前伴奏，通常是指與主音同時出現的伴奏型態，所營造的氣氛是具有莊嚴、隆重的感覺，有時也常用在抒情的曲子上。不過，有不少初學者在剛學完「後伴奏」之後，一下子無法接受「前伴奏」這種型態的伴奏，這也是因為「慣性」的關係所致；但是不管是「後伴奏」還是「前伴奏」，都是低音伴奏不可或缺的基本型態，兩者皆不可偏廢。

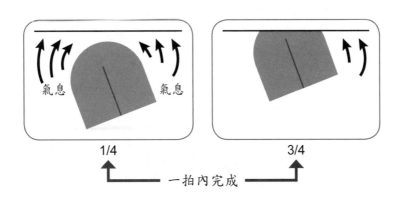

理論上前伴奏的圖示與步驟的確是按照上述說法沒有錯，但實際上，我們不可能一開始就是讓舌頭以先「縮回」之勢為最早的出發點，正確來說，應該是先從「蓋住琴格」開始，然後再「縮回」，之後再「蓋」回去，只不過從最初的「蓋住」到「縮回」的動作是非常非常快又短，幾乎是可以忽略的程度。

練習94　**track115**　前伴奏練習　2/4

※一般來講伴奏的時間約佔主音的1/4，不過有時得視曲子而定，在某些抒情樂曲上，伴奏的拍值會拉的比較長又緩。

1	—	2	—	3	—	4	—	5	—	6	—	7	—	i	—
∧ o	∧ o	∧ o	∧ o	∧ o	∧ o	∧ o	∧ o	∧ o	∧ o	∧ o	∧ o	∧ o	∧ o	∧ o	∧ o

i	—	7	—	6	—	5	—	4	—	3	—	2	—	1	—
∧ o	∧ o	∧ o	∧ o	∧ o	∧ o	∧ o	∧ o	∧ o	∧ o	∧ o	∧ o	∧ o	∧ o	∧ o	∧ o

練習96　track117

百花進行曲

前伴奏練習　2/4

3	3 2	1	1	2	2 4	3 2	1
∧	∧ o	∧	∧	∧	∧ o	∧ o	∧

5	5 4	3	3	2 1	2 3	1	—
∧	∧ o	∧	∧	∧ o	∧ o	∧	∧

3	3 4	5	5	6	6	5 4	3
∧	∧ o	∧	∧	∧	∧	∧ o	∧

3	3 4	5	5	6	i 6	5	—
∧	∧ o	∧	∧	∧	∧ o	∧	∧

3	3 2	1	1	2	2 4	3 2	1
∧	∧ o	∧	∧	∧	∧ o	∧ o	∧

5	5 4	3	3	2 1	2 3	1	—
∧	∧ o	∧	∧	∧ o	∧ o	∧ ∧	∧

※如果你覺得吹前伴奏很彆扭，那是很正常的現象，因為你還留有後伴奏的感覺。

練習97 **track118**

昔年春夢

前伴奏練習 4/4

```
| 1  1 2  3  3 4 | 5  6 5  3  — | 5  4 3  2  — | 4  3 2  1  — |
  ^  ^ o  ^  ^ o   ^  ^ o  ^   ^   ^  ^ o  ^   ^   ^  ^ o  ^   ^

| 1  1 2  3  3 4 | 5  6 5  3  — | 5  4 3  2  3 2 | 1  —  —  — |
  ^  ^ o  ^  ^ o   ^  ^ o  ^   ^   ^  ^ o  ^  ^ o   ^   ^  ^  ^ ^

| 5  4 3  2  5 5 | 4  3 2  1  5̇ | 5  4 3  2  5 5 | 4  3 2  1  — |
  ^  ^ o  ^  ^ o   ^  ^ o  ^   ^   ^  ^ o  ^  ^ o   ^  ^ o  ^  ^ ^

| 1  1 2  3  3 4 | 5  6 5  3  — | 5  4 3  2  3 2 | 1  5̣  1  — ‖
  ^  ^ o  ^  ^ o   ^  ^ o  ^   ^   ^  ^ o  ^  ^ o   ^  ^   ^  ^www
```

練習98 **track119**

祈禱

前伴奏練習 4/4

```
‖: 5̣  6 1  2  2 3 | 2  —  1  6 | 6 6 1 2  3  3 2 | 2  —  —  — |
   ^  ^ o  ^  ^ o   ^   ^  ^  ^   ^ o ^ o ^  ^ o    ^   ^  ^  ^

| 5̣  6 1  2  2 5 | 3  —  2  1 | 6̣  6 1  1  1 6 | 6̣  —  —  — :‖
  ^  ^ o  ^  ^ o   ^   ^  ^  ^   ^  ^ o  ^  ^ o    ^   ^  ^  ^
```

旅愁

前伴奏練習 4/4

```
| 5  3 5 1̇  —  | 6  1̇ 1̇ 5  —  | 5  1 2  3  2 1 | 2  —  2 5̣ 7 2 |
  ∧  ∧ ∧ ∧       ∧  ∧ ∧ ∧       ∧  ∧ ∧  ∧  ∧ ∧   ∧     ∧ ∧ ∧

| 5  3 5 1̇  —  | 6  1̇ 1̇ 5  —  | 5  2 3  4 · 7̣ | 1̇  —  1 3 4 5 |
  ∧  ∧ ∧ ∧       ∧  ∧ ∧ ∧       ∧  ∧ ∧  ∧   ∧     ∧     ∧ ∧ ∧ ∧
```

這是附點伴奏，以下皆同

```
| 6  1̇ 1̇ 1̇  —  | 7  6 7 1̇  —  | 6 7 1̇ 6 6 5 3 1 | 2  —  5 4 3 2 |
  ∧  ∧ ∧ ∧       ∧  ∧ ∧ ∧       ∧ ∧ ∧ ∧ ∧ ∧ ∧ ∧    ∧     ∧ ∧ ∧

| 5  3 1 1̇ · 7 | 6  1̇ 5  —  | 5  2 3  4 · 7̣ | 1 3 5 1̇  —  ||
  ∧  ∧ ∧ ∧   ∧   ∧  ∧ ∧         ∧  ∧ ∧  ∧   ∧   ∧ ∧ ∧ ∧∿
```

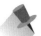 有空拍與沒有空拍的伴奏記號，兩者有差異嗎？

∧ ∧ o ∧ ∧ o

以〈昔年春夢〉及〈旅愁〉相比較，在低音伴奏記號的表示上，應該不難發現兩者的差異—空拍的標示。對於初學者而言，為了能夠準確抓住拍點與辨視屬於那一種伴奏的屬性（例：前、後伴奏），筆者會刻意標示空拍所在，但隨著程度的提升，有時看到整首曲子被空拍記號佔的滿滿的，在感觀上就會覺得不太舒服，所以才會省略掉一些重覆性、不必要性的空拍記號，以利呈現簡潔的樂譜。換句話說，空拍記號的標示，對於曲子的解讀並不會造成太大的影響。

歡樂中國節〔選段〕

前伴奏練習　4/4

```
| 5  5  5  3 5 | 2  2  2  2 3 | 1  1  1  6 1 | 5  —  —  — |
  ∧  ∧  ∧        ∧  ∧  ∧        ∧  ∧  ∧  ·     ∧  ∧  ∧

| 5  5  2· 1 | 6  6 1  5  3 | 2  2 3 121 6 1 | 2  —  —  5 |
  ∧  ∧  ∧      ∧  ∧  ∧  ∧     ∧  ∧  ∧           ∧  ∧  ∧  ·

| 5  5  5  3 5 | 2  2  2  2 3 | 1  1  121 6 1 | 5  —  —  — |
  ∧  ∧  ∧        ∧  ∧  ∧        ∧  ∧  ∧  ·      ∧  ∧  ∧ⁿ

| 5  5  2· 1 | 6  6 1  5  3 | 2  2 3 121 6 5 | 1  —  —  — ‖
  ∧  ∧  ∧      ∧  ∧  ∧  ∧     ∧  ∧  ∧          ∧  ∧  ∧ⁿ    Fine
```

　　　　③
```
| 2  2 3 5  3 2 | 1  1  6  1 | 2  2 3 5  3 2 | 1  —  0 5 6 1 |
                        ·                                 ·
```

　　　　③
```
| 2  2 3 5  3 2 | 1  1  6  1 | 2  2 3 5  3 2 | 1  —  —  0 ‖
                        ·
```
D.C.

遇到**D.C.**時從頭吹起直到**Fine**就結束。

附點伴奏

所謂的附點伴奏，通常指的是發生在附點音符上的伴奏型態，具有後伴奏的特性，但初學者不太容易掌握住拍子，請跟著以下步驟練習。

第一步：先把第一小節的拍值想成四拍的感覺。

$$| \; 1 \cdot \underline{1} \; | \quad \longrightarrow \quad | \; 1 \quad - \quad - \quad \underline{1} \; |$$
在心中默唸「12鏘2」

第二步：然後按照四拍的算法來吹出伴奏。

第三步：加快練習的速度，等到順了後就還原看成附點的拍值，但伴奏仍照原來的練習吹奏，其他小節依此類推。

練習101 | **track122** 附點伴奏練習 2/4

| 1 · 1 | 2 · 2 | 3 · 3 | 4 · 4 | 5 · 5 | 6 · 6 | 7 · 7 | i · i |
○ ∧ ○　○ ∧ ○　○ ∧ ○　○ ∧ ○　○ ∧ ○　○ ∧ ○　○ ∧ ○　○ ∧ ○

| i · i | 7 · 7 | 6 · 6 | 5 · 5 | 4 · 4 | 3 · 3 | 2 · 2 | 1 · 1 ‖
○ ∧ ○　○ ∧ ○　○ ∧ ○　○ ∧ ○　○ ∧ ○　○ ∧ ○　○ ∧ ○　○ ∧ ○

練習102 | **track123** 附點伴奏練習 2/4

| 1 · 1 | 2 · 2 | 3 · 3 | 4 · 4 | 5 · 5 | 6 · 6 | 7 · 7 | i · i |
∧ ∧ ○　∧ ∧ ○　∧ ∧ ○　∧ ∧ ○　∧ ∧ ○　∧ ∧ ○　∧ ∧ ○　∧ ∧ ○

| i · i | 7 · 7 | 6 · 6 | 5 · 5 | 4 · 4 | 3 · 3 | 2 · 2 | 1 · 1 ‖
∧ ∧ ○　∧ ∧ ○　∧ ∧ ○　∧ ∧ ○　∧ ∧ ○　∧ ∧ ○　∧ ∧ ○　∧ ∧ ○

練習103 | **track124** 附點伴奏練習 2/4

| 1 · 1 | 2 · 2 | 3 · 3 | 4 · 4 | 5 · 5 | 6 · 6 | 7 · 7 | i · i |
○ ∧ ∧　○ ∧ ∧　○ ∧ ∧　○ ∧ ∧　○ ∧ ∧　○ ∧ ∧　○ ∧ ∧　○ ∧ ∧

| i · i | 7 · 7 | 6 · 6 | 5 · 5 | 4 · 4 | 3 · 3 | 2 · 2 | 1 · 1 ‖
○ ∧ ∧　○ ∧ ∧　○ ∧ ∧　○ ∧ ∧　○ ∧ ∧　○ ∧ ∧　○ ∧ ∧　○ ∧ ∧

練習104 **track125** 附點伴奏練習 2/4

| 1 · 1 | 2 · 2 | 3 · 3 | 4 · 4 | 5 · 5 | 6 · 6 | 7 · 7 | i · i |
| i · i | 7 · 7 | 6 · 6 | 5 · 5 | 4 · 4 | 3 · 3 | 2 · 2 | 1 · 1 |

練習105 **track126**

百花進行曲

附點伴奏練習 4/4

| 3 · 3 3 · 2 | 1 · 1 1 · 1 | 2 · 2 2 · 4 | 3 · 2 1 · 1 |

| 5 · 5 5 · 4 | 3 · 3 3 · 3 | 2 · 1 2 · 3 | 1 · 1 1 · 1 |

| 3 · 3 3 · 4 | 5 · 5 5 · 5 | 6 · 6 6 · 6 | 5 · 4 3 · 3 |

| 3 · 3 3 · 4 | 5 · 5 5 · 5 | 6 · 6 i · 6 | 5 · 5 5 · 5 |

| 3 · 3 3 · 2 | 1 · 1 1 · 1 | 2 · 2 2 · 4 | 3 · 2 1 · 1 |

| 5 · 5 5 · 4 | 3 · 3 3 · 3 | 2 · 1 2 · 3 | 1 — — — |

阿里郎

附點伴奏練習 3/4

```
| 5·  6 5 6 | 1·  2 1 2 | 3  2 3 1 6 | 5·  6 5 6 |
  ○  ∧   ∧    ○  ∧    ∧    ○  ∧   ∧     ○  ∧   ∧

| 1·  2 1 2 | 3 2 1 6 5 6 | 1·  2  1 | 1  —  — |
  ○  ∧    ∧   ○  ∧   ∧      ○  ∧    ∧    ○  ∧  ∧

| 5·  5 5 | 5  3  2 | 3  2 3 1 6 | 5·  6 5 6 |
  ○  ∧  ∧   ○  ∧  ∧    ○  ∧   ∧     ○  ∧   ∧

| 1·  2 1 2 | 3 2 1 6 5 6 | 1·  2  1 | 1  —  — |
  ○  ∧    ∧   ○  ∧   ∧      ○  ∧    ∧    ∧∿∿∿
```

萍聚

附點伴奏練習 4/4

```
 5 6 | 1·  2 3 5 5 | 6·  5 3 3 2 | 1·  1 1 6 6 1 | 2  —  — 5 6 |
      ∧∧   ∧  ∧       ∧∧   ∧  ∧      ∧∧    ∧   ∧     ∧  ∧   ∧  ∧

| 1·  2 3 5 5 | 6·  5 3 3 2 | 1·  1 1 6 6 5 | 1  —  — 1 1 |
  ∧∧   ∧  ∧      ∧∧   ∧  ∧      ∧∧    ∧   ∧    ∧  ∧   ∧  ∧

| 2·  1 2 3 4 | 5·  6 5 3 5 | 6·  6 6 5 3 | 2·  1 2 5 6 |
  ∧∧   ∧  ∧      ∧∧   ∧  ∧      ∧∧   ∧  ∧     ∧∧   ∧  ∧

| 1·  2 3 5 5 | 6·  5 3 3 2 | 1·  1 1 6 6 5 | 1  —  — |
  ∧∧   ∧  ∧      ∧∧   ∧  ∧      ∧∧    ∧   ∧    ∧  ∧  ∿∿
```

低音伴奏混合用法

聰明的你應該不難發現，低音伴奏練到後面的階段時，何者為「前伴奏」？何者為「後伴奏」或是「附點伴奏」？其實之間的區別已經越來越模糊了，換句話說，區分低音伴奏為何種型態完全是為了基礎的訓練，當我們開始能夠自由運用低音伴奏來為樂曲增加「色彩」的時候，採用何種伴奏型態並不是重點了，因為大都會混合在一起使用，這時我們就要開始注意另一個重要的課題：

用得多不如用得巧

以下筆者列出一些常用的低音伴奏混合用法，僅供各位去研究參考：

顫音伴奏

練習108

杜鵑圓舞曲〔選段〕

顫音伴奏練習　3/4

```
3 | 1  0  3 | 1  0  3 | 5  5 3 1 3 | 2  0  4 |
    o  ^  ^   o  ^  ^   o  ^   ^     o  ^  ^

  | 7  0  2 | 5  0  2 | 4  4 2 7 2 | 1  0  1⌢ |
    o  ^  ^   o  ^  ^   o  ^   ^     o  ^  ^

 tr(6767)〜〜〜
  | 6  —  — | 6  —  — | 6 6 4 6 4 6 | 2 1 7 2 1 6 |
    o  ^  ^   o  ^  ^   o  ^   ^      o  ^    ^
```

旋律部份以顫音進行，舌頭則分工作伴奏，頗具難度，需要費時練習

```
  | 5  3  1 | 5  3  1 | 5  3  1 ‖
    o  ^  ^   o  ^  ^   o  ^  ^
```

琶音伴奏

我們把琶音伴奏以分解動作說明：

\updownarrow 3 2 7 1
∧ ○ ∧ ∧

1. 先奏琶音：3̲ 5̲ 1̲ 3（就是那個 \updownarrow）
2. 琶音最後一音3加上伴奏，即 $\frac{3}{\wedge}$
3. 把步驟1、2作連續動作，需在半拍內完成

練習109

青春舞曲〔選段〕

琶音伴奏練習　4/4

\updownarrow3 2 7 1\updownarrow3 2 1 7 | 6　6 4 3　— | \updownarrow3 2 7 1\updownarrow3 2 1 7 | 6　6 6 6　— |
∧○·∧∧∧○∧∧　∧○·∧∧∧○∧∧　∧○·∧∧∧○∧∧　∧○·∧∧∧○∧∧

※此段純為練習，暫不考慮大小調伴奏的適用性。

帶有過門性質的低音伴奏

所謂過門，通常是指兩段樂句（段）為了連接更順暢所設計的一種旋律或節奏。

練習110

快樂的出帆〔選段〕

帶有過門性質的低音伴奏練習　2/4

過門伴奏

| 5 | 3·2 | 1 5 | 1 3 | 6 | 5·3 | 5 | — |
| ○ | ∧ ○∧ | ○ ∧ | ○ ∧ | ○ ∧ | ○∧ | ○∧∧ | ∧ ∧ |

過門伴奏

| 3 | 6·5 | 3 2 | 1 2 | 3 5̲5̲ 5 | 5 | — |
| ○ | ∧ ○∧ | ○ ∧ | ○ ∧ | ○ ∧ ∧ | ○∧∧ | ∧ ∧ |

過門伴奏的型態千變萬化，沒有一定的型式，端視樂曲風格與編作曲者的即興而定

帶有力度強弱與和聲厚薄性質的低音伴奏

「力度強弱」與吹奏者的用氣度有關，「和聲厚薄」則與含孔數多寡有關，不管是在強弱或厚薄的變化，旨在求伴奏上更立體的質感，而不再只有平面的變化；事實上，這種性質的伴奏已經隱含在之前所跑過的練習裡，在此只是特別把它放大提出來講解而已，只要伴奏記號有大小之分，就是含有此性質的伴奏。

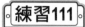

手風琴圓舞曲

帶有力度強弱與和聲厚薄的低音伴奏練習　3/4

```
| 3   2   1 | 3   2   1 | 5   5   5 | 5   —   — |
  ∧   ∧   ∧   ∧   ∧   ∧   ∧   ∧   ∧   ∧   ∧   ∧
  強  弱  弱
  大  小  小
| 6   5   4 | 6   5   4 | i   i   i | i   —   — ‖
  ∧   ∧   ∧   ∧   ∧   ∧   ∧   ∧   ∧   ∧   ∧∧  ∧
```

帶有節奏性質的低音伴奏

基本上，幾乎所有的低音伴奏或多或少都帶有節奏性質，在這裡特別提出來也如同上個練習一樣，把它放大提出來而已。值得說明的是，如果樂曲的風格設定是以「探戈」節奏為主的話，那麼建議在吹奏時盡量以探戈節奏型態的伴奏貫穿全曲為佳，當然這種伴奏也同時包含著力度強弱與和聲厚薄的性質。

懷念

帶有節奏性質的低音伴奏練習　4/4

```
| 3   6·  1 | 3   —   —   — | 3   4   3·  1 | 6   —   —   — |
  ∧   ∧   ∧   ∧           ∧∧  ∧   ∧   ∧   ∧∧  ∧           ∧∧
| 6   3   7·  6 | 7   —   —   — | 7   6   5·  4 | 3   —   —   — ‖
  ∧   ∧   ∧   ∧∧  ∧           ∧∧  ∧   ∧   ∧∧  ∧           ∧∧
```

※此段純為練習，暫不考慮大小調伴奏的適用性。

練習曲集錦Ⅳ

練習113　track129

小城故事

作詞/莊奴　作曲/湯尼　演唱/鄧麗君

4/4

HV

```
‖: i  i6 5  56 | 5  53 2  — | 5  56 3  2 | 1  —  —  — |

3·  56 56 6i | 5  —  —  — | 5·  6 3 2 3 5 | 2  —  —  — |
 ^  ^   ^  ^    ^  ^^  ^  ^    ^  ^ ^ ^ ^ ^    ^  ^^  ^  ^

2·  3 5  i | 6  6i 6  5 | 5  52 3  2 | 1  —  —  — |
 ^  ^ ^   ^   ^  ^  ^  ^    ^  ^  ^  ^    ^  ^^  ^  ^

16 12 3  — | 23 61 5  — | 61 23 53 i6 | 5  —  —  — |
 ^  ^  ^      ^  ^  ^      ^  ^  ^  ^     ^  ^^ ^  ^

i  i6 5  56 | 5  53 2  — | 5  56 3  2 | 1  —  —  — :‖
 ^  ^  ^  ^   ^  ^   ^      ^  ^  ^  ^    ^  ^^ ^  ^
```

春天來了

作曲 / 岡野辰之　改編 / 李孝明

4/4

| 5 3 4 5 6 | 5 3 4 5 1̇ | 6 5 3 · 1 | 2 — 2 2 3 4 |
∧ ∧ ∧ ∧ ∧ ∧ ∧ ∧ ∧ ∧

| 5 6 5 3 5 | 1̇ 2̇ 1̇ 6 1̇ | 5 3̇ 2̇ · 5 | 1̇ — — 0 |
∧ ∧ ∧ ∧ ∧ ∧ ∧ ∧ ∧ ∧

③

| 5 3 4 5 6 | 5 3 4 5 1̇ | 6 5 3 · 1 | 2 — 2 2 3 4 |

| 5 6 5 3 5 | 1̇ 2̇ 1̇ 6 1̇ | 5 3̇ 2̇ · 5 | 1̇ — — 0 |

| 5 3 4 5 1 5 6 | 5 3 4 5 1 5 1̇ | 6 5 3 1 5 1 | 2 2 3 4 |
○∧○∧○∧○∧ ○∧○∧○∧○∧ ○∧○∧○∧○∧ ○∧○∧○∧○∧

| 5 6 5 3 1 3 5 | 1̇ 2̇ 1 6 1 4 6 | 5 3̇ 2̇ 5 7 5 | 1̇ 5 3 5 1̂ — |
○∧○∧○∧○∧ ○∧○∧○∧○∧ ○∧○∧○∧○∧ ○∧○∧ ∧〜〜

綠島小夜曲

作詞/潘英杰　作曲/周藍萍　改編/李孝明

4/4

散步

作曲／久石讓　龍貓插曲

4/4

這個拍子稱為三連音，各音的拍值都是相同的三分之一

台灣民謠組曲Ⅱ

改編 / 李孝明

4/4　西北雨直直落

```
| 6  1̇  6  — | 5  3  6  0 | 2  2  1 · 2 | 1  5̣  6  — |
  ∧  ○  ∧  ○   ∧  ○  ∧  ○   ∧  ○  ∧  ○    ∧  ○  ∧  ○

| 2  1  3 · 5̲ | 1̇  5  6  — | 5  5  3 · 5̲ | 2  3  2  — |
  ∧  ○  ∧  ○    ∧  ○  ∧  ○    ∧  ○  ∧  ○    ∧  ○  ∧  ○

| 1  6̣  5̣ · 6̣ | 1  1  1  — | 5  5  3 · 5̲ | 1̇  5  6  — |
  ∧  ○  ∧  ○     ∧  ○  ∧  ○    ∧  ○  ∧  ○    ∧  ○  ∧  ○

| 1̇  1̇  1̇ · 3̲ | 5  6  5  — | 2  3  2  — | 7̣  5̣  6̣  — |
  ∧  ○  ∧  ○     ∧  ○  ∧  ○    ∧  ○  ∧  ○    ∧  ○  ∧  ○

| 6̣  —  —  — || 6̲ 1̲ 6̲ 1̇  6  — | 5̲ 3̲ 5̲ 3̲  6  — | 2̲ 3̲ 2̲ 3̲  2  — |
  ∧  ∧ ∧  ∧         ∧       ∧       ∧       ∧       ∧       ∧
```

4/4　白鷺鷥

```
| 1̲ 6̣̲ 5̣̲ 6̣̲  1  — || 5̣  5̣  3  — | 2  3̲2̲  3  — | 2  3  2  3 |
  ∧  ∧  ∧   ∧        ○  ∧  ○  ∧    ○  ∧   ○  ∧    ○  ∧  ○  ∧

| 2  —  —  — | 5̣  5̣  2  — | 2  5̣  6̣  2 | 1  —  —  — |
  ○  ∧ ∧ ∧  ∧   ○  ∧  ○  ∧    ○  ∧  ○  ∧    ○  ∧ ∧ ∧  ∧

| 5̣  5̣  3  — | 2  3̲2̲  3  — | 2  3  2  3 | 2  —  —  — |
  ○  ∧  ○  ∧    ○  ∧   ○  ∧    ○  ∧  ○  ∧    ○  ∧ ∧ ∧  ∧
```

4/4　牛犂歌

2/4　農村酒歌

力度逐漸增強的記號

蝴蝶結與鈕扣

4/4

‖: 5̣ 6̣ 1 · 2̣ | 3 5 6 6̲5̲ | 6 5 3̲2̲ 1 | 3 — — 5 |

③
| 6 6 6 · 6̲ | 5 3 2̲1̲ 6̣ | 5̇ 1 6̣ 1 | 5̇5̇ 1 6̣ — |

1.
| 5̣ 1 6̣ 1 ‖²⁄₄ 7̣ 1 2 ‖⁴⁄₄ 1 — 6̣ — | 2 — 5̲·4̲3̲2̲ :‖

2.　　　　　　　　　　　HV
| 1 — 6̣ — | 1 — — 1 ‖ 1 — 2 | 6̣ — 4 · 5 |

| 6 6 5 4 | 3 — — 3̲4̲ | 5 6 3 1 | 3 · 1̲ 3 1 |

此音應該是升Fa（#4），但因初級班並無升半音口琴，所以暫以和弦內音來取

3.
| 6 6 5 6 | 5 — — — :‖ 1 — 6̣ — | 2 — — 3̲4̲ |

③　　　　　　③
| 5 5 5̲5̲ 5 | 5̲5̲ 5 5̲5̲ 5 | 5 5 5 5 | 5 5 5 5 |

③
| 5 5 5 5 | 5 5 5 5 | 5 5 5 5 | 5̣̇ 6̣ 7 1 — |

| 1 — 1̲0̲0̲5̲ | 1 0 0 0 ‖

※此曲共三次反覆，反覆的程序與之前遇到的情形是一模一樣的跳法。

青春嶺

作詞 / 陳達儒　作曲 / 蘇桐　改編 / 李孝明

少年的我

改編 / 李孝明

| 6 2 2 2 | 6 — | 7 i | 5 · 5 6 |

| 5 5 6 5 5 6 | 5 3 5 i | 3 — | 2 3 2 |

| i — | 0 2 3 4 | 5 · 6 7 6 | 5 6 7 i | 2 7 | **D.S.**

| 5 6 5 | 3 2 | i — | i 0 i 0 |

教學重點

您現在所看到的一些奇怪記號，都是用來反覆或是跳躍之用，通常是為了不要讓樂譜看起來很長不方便，所以就採用了某些特定的記號來引導吹奏一些反覆的片段。

| 1. | 2. |
| :‖ A | B | C | D : ‖ E | F | G ‖ I ‖ |

D.S.

演奏順序如下：

A → B → C → **D** → A → B → **E** → F → G → **A** → B → I

| 直接跳回
左反覆 | 直接跳至
第二間 | 碰到 **D.S.**
跳至 **%** | 碰到 ⊕
跳到 ⊕ |

最後一夜

作詞/慎芝　作曲/陳志遠　演唱/蔡琴

‖: 5̣ 1 ·2 | 1 — 5̣ | 3 ·3 2 1 | 5̣ — — |

比較大一點的伴奏可以吹用力點，小一點的伴奏就吹輕一點

| 1 1 2 | 3 1 1 53 | 2 — — | 2 — — |

| 3 5 ·6 | 5 ·3 2 1 | 6̣ 1 ·2 | 6̣ — — |

1.
| 2 3 2 1 | 2 6̣ ·7̣ | 5 — — 5 | 5 — — :‖

2.
| 5̣ 1 3 | 2 ·1 2 3 | 1 — — 1 | 1 — 3 5 ‖

| 6 — 6 5 | 6 — 0 1 | 1 2 3 6 | 5 — 0 5̣ |

| 1 — 3 | 2 ·2 2 1 | 3 — — 3 | 3 — 3 5 |

| 6 — 6 5 | 6 — 0 1 | 1 2 3 6 | 5 — 0 5̣ |

流浪到淡水

詞曲 / 陳明章　改編 / 李孝明

| 2 3 1 — — | 2 — 3 — | 1 — — — ‖

教學重點

此曲除非有聽過，不然還真的不知道怎樣詮釋才會比較夠味！照原曲的味道，實際上整首曲子演奏的拍子應該是這樣子的（如下圖）：

| 5· 5 5· 6 1· 1 1· 2 | 3· 5 5 6 5 3 — |

加了附點後的旋律就變得很有韻味了

桃花鄉

作詞 / 許丙丁　作曲 / 王福　改編 / 李孝明

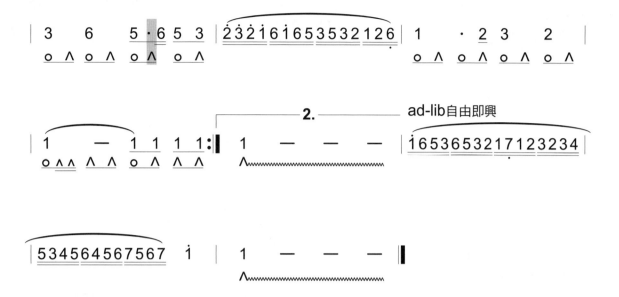

火車

原編 / 大和田 愛羅　改編 / 李孝明

2/4

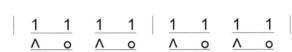

單格壓音奏法

(harmonica number notation / sheet music)

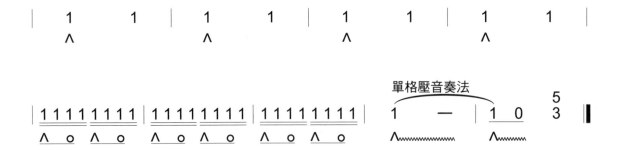

教學重點

〈火車〉此曲意涵，是以規律性節奏來模仿火車的行進聲，「單格嗚哇奏法」來模仿火車的汽笛聲，快慢層次不同的樂段，尤如坐在火車上欣賞著沿路的風光景色，所以原則上一定先掌握住這些重點，才能掌握本曲。

火車節奏

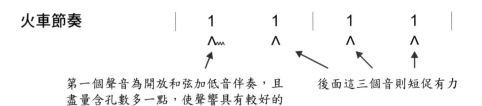

第一個聲音為開放和弦加低音伴奏，且盡量含孔數多一點，使聲響具有較好的共鳴效果，並特別加重音。

後面這三個音則短促有力

單格嗚哇奏法

只吹奏琴格上兩格的上格，含住後，開始改變腔內共鳴空間，唸法從「嗚」→「魚」→「嗚」，舌頭向前微吐後再慢慢縮回，手掌從H.C（包住）→H.O（打開），如此嘴型、舌頭、手掌三者同時配合，就會產生類似汽笛般的「嗚~哇~」效果。

附錄一
基本樂理介紹

　　坦白講，根據筆者數十年教學經驗，吹口琴的人，樂理真的不怎麼好，一方面是因為自學的關係，碰到障礙時缺乏指導而無法突破，所以成就有限，再加上許多人吹口琴是「玩票性質」，能簡化的事物就盡量不複雜了，對於「樂理」這種理論的東西能躲則躲，反正口琴只要吹出歌曲就好，樂理懂不懂似乎就沒那麼重要了。事實上，能多懂得樂理，就越能縮短摸索領悟的時間，在同儕間，樂理程度好的人會比較有進展，俗云：「樂理好的人學什麼都快」不是沒有道理的。現在我將口琴初級班需要用到的基本樂理稍作整理，請大家花一點時間詳閱並了解，相信絕對可以增進諸位在這方面的涵養，不要變成一個只會吹口琴，卻不會思考的機器人了。

Q1 口琴的音階是Ｃ Ｄ Ｅ Ｆ Ｇ，還是Do Re Mi Fa Sol，亦或 １ ２ ３ ４ ５ 呢？

　　簡言之，賦與一個音高的名稱，就稱為「音名」，我們通常是沿用英美的記法，將羅馬字頭七個字母當成主要的音名，但實際上我們唱出這些音高時，卻變成「Do Re Mi Fa Sol La Si」，這個就叫作「唱名」。而「１ ２ ３ ４ ５ ６ ７」是我們採用簡譜所用的記法，1代表C（Do），2代表D（Re），依此類推……而簡譜也是複音口琴常用的樂譜記法。

英美的音名	C	D	E	F	G	A	B
德國的音名	C	D	E	F	G	A	H
唱名	Do	Re	Mi	Fa	Sol	La	Si
簡譜記法	1	2	3	4	5	6	7

Q2 **我買的口琴有四個Do，但是聽起來音高不一樣，請問在記法上要如何區分呢？**

以下是複音口琴二十四孔的音階圖，我們可以看出標示四個C。

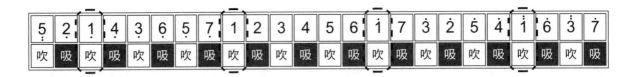

如果我們記法只寫一個C，或是寫一個Do，我想是很難判斷在那一個位置。為了讓音名可以更正確地表示出音高，所以就有了以下絕對音名的表示方法：

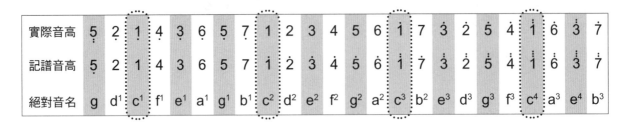

所以我們可以用小字一組C、小字二組C、小字三組C 及小字四組C，或是直接用簡譜來表示（下加一點Do、中音Do、上加一點Do、上加兩點Do），就可以很明確區分那在那一個音域裡的C 了，而且這不只限於C，任何一音皆可，例如小字一組F（下加一點Fa）。

值得一提的是，口琴的記譜音高都會比實際音高再高八度，由前圖可以得知。

這裡我們要學到的是以下這個圖表，了解以下之後可依此類推。

1 ~ 7	c^1 ~ b^1，	小字一組
$\dot{1}$ ~ $\dot{7}$	c^2 ~ b^2，	小字二組
$\ddot{1}$ ~ $\ddot{7}$	c^3 ~ b^3，	小字三組
$\underset{.}{1}$ ~ $\underset{.}{7}$	c ~ b，	小字組
$\underset{:}{1}$ ~ $\underset{:}{7}$	C ~ B，	大字組
$\underset{\vdots}{1}$ ~ $\underset{\vdots}{7}$	C_1 ~ B_1，	大字一組

Q3 請問何謂音符？何謂休止符？常見的種類有那些？

「音符」就是表示樂音長短（時值）的符號；表示樂音停頓、靜止的音符，稱之為「休止符」。常見的種類請見以下圖表：

音符				休止符			
音符名	五線譜	簡譜	時值	音符名	五線譜	簡譜	時值
全音符	𝅝	1 − − −	4拍	全休符	▬	0 0 0 0	4拍
2分音符	𝅗𝅥	1 −	2拍	2分休符	▬	0 0	2拍
4分音符	♩	1	1拍	4分休符	𝄽	0	1拍
8分音符	♪	<u>1</u>	1/2拍	8分休符	𝄾	<u>0</u>	1/2拍
16分音符	♬	<u>1</u>	1/4拍	16分休符	𝄿	<u>0</u>	1/4拍
32分音符	𝅘𝅥𝅲	<u>1</u>	1/8拍	32分休符	𝅀	<u>0</u>	1/8拍

Q4 何謂附點音符？常見的種類有那些？

附點音符的形狀不論在五線譜或簡譜上都長的一樣「．」，拍值是前行音符的一半，請見以下圖表：

附點音符			附點休止符		
音符名	五線譜	簡譜	音符名	五線譜	簡譜
附點2分音符	𝅗𝅥. = 𝅗𝅥 + ♩	1 − − = 1 − + 1	附點2分休符	▬· = ▬ + 𝄽	0 0 0 = 0 0 + 0
附點4分音符	♩. = ♩ + ♪	1 · = 1 + 1	附點4分休符	𝄽· = 𝄽 + 𝄾	0 · = 0 + 0
附點8分音符	♪. = ♪ + ♬	1 · = 1 + 1	附點8分休符	𝄾· = 𝄾 + 𝄿	0 · = 0 + 0
附點16分音符	♬. = ♬ + 𝅘𝅥𝅲	1 · = 1 + 1	附點16分休符	𝄿· = 𝄿 + 𝅀	0 · = 0 + 0
附點32分音符	𝅘𝅥𝅲. = 𝅘𝅥𝅲 + 𝅘𝅥𝅳	1 · = 1 + 1	附點32分休符	𝅀· = 𝅀 + 𝅁	0 · = 0 + 0

何謂連音符？

將某音符的一定音長等分成任意數，並將其連在一起的，稱之為「連音符」。三連音
是最常見的型態，請見以下圖表：

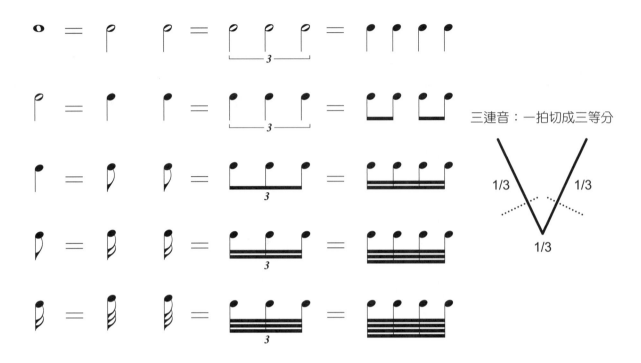

三連音：一拍切成三等分

1/3 1/3

1/3

Q6 **請問一般要如何利用輔助方法來計算拍子？**

讓我們先定義一下拍子的算法，所謂一拍有多長？這得視實際的演奏速度而定，不過
我們倒是可以用下列方式來表示：（以4/4 為例）

下去 起來 = 把兩個動作連起來

不論你使用身體任何部位、或是借用其他輔助物，當我們往下一劃，就是「半拍」，
往上一勾也是「半拍」，把兩個動作連續起來，就是一拍了（半拍加上半拍）。
那麼四拍怎麼算呢？答案就是─**連續劃四次**。

那四分之一拍又是如何表示？

$$1/4 + 1/4 + 1/4 + 1/4 = 1$$

四分之一拍顧名思義就是「把一拍分成四等分中的其中一分」（如上圖實線部份），如果按圖來勾劃，往下一劃的動作與半拍的動作太相似而容易搞混，所以一般都不會單獨地揮動，都會與其他音符一起計算，例如：

秘訣：往下吹奏43，往上吹奏21

Q7 **請試著寫出以下樂段的演奏順序？**

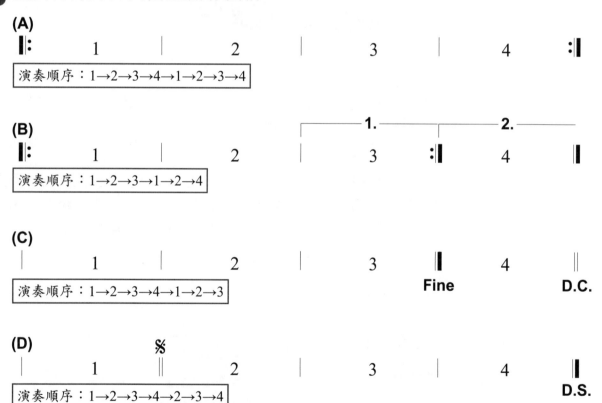

演奏順序：1→2→3→1→2→4→5→6→2

演奏順序：1→2→3→4→1→2→3→5→6→7→2→8

Q8 何謂音程？

所謂「音程」就是兩音之間的距離，它的計算單位稱為「度」。因為口琴是具有和聲功能的樂器（雖然這種和聲功能並不完備），所以對於音程必需有一定的了解。首先，我們看一下C大調音階的半音與全音的位置：

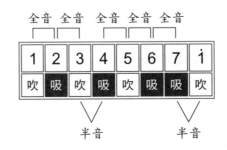

由上表可以得知，除了（3、4）及（7、i）是相距半音，
其餘皆為相距全音，而一個全音等於兩個半音相加。

從1到1是相距「一度」，1到2則為「兩度」，1到3為「三度」，依此類推，不過我們有定義更為完整的音程名稱，通常都會冠上「大（M）」、「小（m）」、「增（A）」、「減（d）」、「倍增（倍A）」、「倍減（倍d）」，請見下圖：

1→1	完全一度	P1
1→2	大二度	M2
1→3	大三度	M3
1→4	完全四度	P4
1→5	完全五度	P5
1→6	大六度	M6
1→7	大七度	M7
1→i	完全八度	P8

依和聲效果可分
完全和諧音程：1、4、5、8度
不完全和諧音程：3、6度
完全不和諧音程：2、7度

1. 請各位務必記住上面這個表，因為音程的推算要借助它。
2. 相距在一、四、五、八度時，無大小之分，有完全與增減之分。
3. 相距在二、三、六度時，有大小增減之分，無完全之分。
4. 所謂「大小完全增減倍」決定在相距的半音數，筆者建議暫時不要去計算與背頌。
5. 當「完全一度」增加一個半音，就稱為「增一度」，反之則稱為「減一度」，所有完全音程皆然。
6. 當「大二度」增加一個半音，就稱為「增二度」，反之則稱為「小二度」，「小二度」再減一個半音，就稱為「減二度」。

倍減 ← 減 ← 完全 → 增 → 倍增

倍減 ← 減 ← 小 ⟷ 大 → 增 → 倍增

《音程小測驗》

請寫出各題音程的完全名稱：

(1) 5 → 6	(2) 7 → i̇	(3) 3 → 5	(4) 2 → 4	(5) 5 → 7	(6) ♭3 → 4	(7) 6 → ♯i̇
(8) 1 → ♯1	(9) 1 → ♯2	(10) 1 → ♭3	(11) 1 → ♭♭3	(12) 5 → i̇	(13) 3 → 7	(14) ♭1 → 4
(15) ♭1 → ♯4	(16) ♯1 → 4	(17) ♯1 → ♭4	(18) 3 → 6	(19) 2 → 6	(20) 6 → 3̇	(21) 4 → ♯i̇
(22) 5 → ♭2̇	(23) ♯5 → 2̇	(24) 5 → 3̇	(25) 2 → 7	(26) 3 → i̇	(27) 6 → ♯4̇	(28) ♭5 → 4̇
(29) ♭5 → ♯4̇	(30) 4 → ♭3̇	(31) 2 → 2̇	(32) ♭3 → 3̇	(33) 3 → ♭3̇	(34) ♯2 → ♭2̇	(35) 1 → 2̇

（解答見下頁）

思考方向：

筆者曾說明**所謂「大小完全增減倍」是決定在相距的半音數，筆者建議暫時不要去計算與背頌**的話語，因為我們可以從所附的對照表來看音程會更快速。例如：

（1→3）這個大三度的音程，沒有經過（3、4）或（7、i）的半音組合，所以當看到（2→4）這個音程時，經過（3、4）的半音組合，讓音程空間縮小了，大三度就變成小三度了；如果再把2升高半音變成♯2，又再次把空間壓縮，原本的小三度就變成減三度；若再重升，減三度再變成倍減三度。

若我們看到（7→4̇）這個音程時，從7算到4̇，確定是五度音程，且中間有經過（3、4）或（7、i）的半音組合，在我們尚未判定為「完全」、「增減」音程時，可以先回想一下在對照表裡的（1→5），它是完全五度的音程，且經過（3、4）的組合，那麼這組（7→4̇）音程裡不但經過，還多經過了一個（7、i）的組合，所以在音程空間上是縮小了，因此從完全五度就變成減五度（記住，不是小五度喔，因為五度音程無大小之分）；若再把7升高半音或把4̇降低半音，音程再度受到壓縮，變成了倍減五度了。

在音高上，7=♭i，3=♭4，但在音程上卻是兩個不同意義的東西，這是很重要的觀念。

例1：（5→7）大三度，（5→♭i）減四度，大三度並不等於減四度。

例2：（3→7）完全五度，（♭4→7）增四度，完全五度並不等於增四度。

至於音程相距超過八度以上者稱為「複音程」，算法由最後兩音的音程決定，即（1→2̇）的末兩音為大二度，所以音程為大九度，若為（2→4̇），則是小十度。

《音程小測驗》答案：

(1) 大二度	(2) 小二度	(3) 小三度	(4) 小三度	(5) 大三度	(6) 大二度	(7) 大三度
(8) 增一度	(9) 增二度	(10) 小三度	(11) 減三度	(12) 完全四	(13) 完全五	(14) 增四度
(15) 倍增四	(16) 減四度	(17) 倍減四	(18) 完全四	(19) 完全五	(20) 完全五	(21) 增五度
(22) 減五度	(23) 倍減五	(24) 大六度	(25) 大六度	(26) 小六度	(27) 大六度	(28) 大七度
(29) 增七度	(30) 小七度	(31) 完全八	(32) 增八度	(33) 減八度	(34) 倍減八	(35) 大九度

Q9 常用的音樂術語與記號有那些？

一般我們分成**力度術語**、**速度術語**及**表情術語**三種，有了這些術語記號，賦予了樂譜躍動的生命與表現，讓它不再那麼「死」（但不代表樂譜從此活過來，因為文字就是死的，必須靠我們深刻的體現才會活起來）。

力度記號：

樂曲會隨著表情與思想，而有強弱的變化，強弱記號就是為了表示樂音、樂句或樂段的力度變化。樂曲上的強弱是採相對音量，非絕對音量，即ppp是比p的音量小二倍。請見下面圖示就會了解：

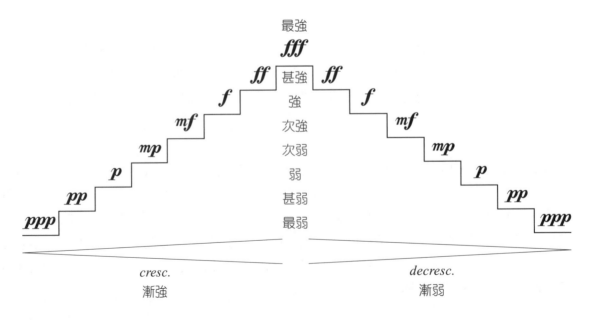

poco p	較弱、甚弱(poco之意為稍微)	⟨⟩	漸強而後轉漸弱
poco f	較強、稍強		
∧	accento 強的重音	**fz** **sf**	特強，比 ∧、>更強的重音即帶上強音後立刻減弱音量
>	accento 弱的重音	**fp**	強後立刻轉弱
cresc.	Crescendo簡寫、漸強	*molto cresc.*	即為漸強(極端的crescendo)
＜	漸強記號	*molto dim.*	即為漸弱(極端的diminuendo)
dim.	Diminuendo簡寫、漸弱	*poco a poco cresc.*	逐漸地轉強
＞	漸弱記號	*poco a poco dim.*	逐漸地轉弱

速度記號：

指示速度的用語，稱為速度術語。

Largo	最緩板(幅度寬而慢)	**Moderato**	中庸速度、中板(緩和、適當地)
Lento	緩板(輕鬆而緩慢地)	**Allegretto**	稍快板(較快板稍慢)
Adagio	慢板(幽靜而緩慢地)	**Allegro moderato**	中庸快板(適度快活地)
Adagietto	稍慢板(較Adagio稍快)	**Allegro**	快板
Larghetto	甚緩板(比Largo稍快)	**Vivace**	甚快板(較快板還快)
Andante	行板(與一般走路速度差不多)	**Vivo**	甚快板(活潑、生動地)
Andantino	小行板(較行板稍快)	**Presto**	急板(比快板更快)
Allegrissimo	甚急板(大略與急板同)	*a tempo*	速度還原
Vivacissimo	最急板(急動地)	*tempo rubato*	彈性速度(任意的速度)
Prestissimo	最急板(盡力的快)	*senza*	自由的拍子
accel. *accelerando*	速度漸快		
rit. *ritardando*	速度漸慢		

節拍器記號：

我們常見到在樂譜首頁左上角或是某樂段上標有 ♩=100 的記號，這就是節拍器記號，如果是以四分音符為一拍，則表示一分鐘彈奏100個四分音符的速度，因此一首樂曲的時間=拍子總數/速度數字。這是由奧國人梅智（Maelzel）所發明，而且他也大略訂出以下速度的對照表：

Grave **Largo** **Lento** **Adagio**	♩=40-60
Andante	♩=66-80
Moderato **Allegretto** **Allegretto moderato**	♩=88-112
Allegro **Vivace**	♩=116-168
Presto **Prestissimo**	♩=168-208

表情記號：

表示樂曲的風格與情感的記號，我們就稱之為「表情記號」。一般我們常見到表情記號與速度記號擺在一起。

animato	精神奕奕的	*leggiero*	輕鬆地
brillante	華麗的、響亮的	*maestoso*	莊嚴的
cantabile	如歌的	*marcato*	清晰的、加強
con moto	速度加快、激烈的	*molto*	特別的、極為
espressivo	有表情的	*sostenuto*	和緩的
greve	沉重的	*vivo*	活潑的、生動的
grazioso	高雅的、和藹的		

口琴發明歷史概論

李孝明　編整

　　談到「口琴」，大家對它的感覺大都是像「玩具」，似乎還稱不上一件正統的樂器，但在樂器製造史上，口琴和手風琴的生產曾經是最受到歡迎的，然而，「口琴」也曾經被認為是「耳朵最可怕的禍患」（Gathy's Musikalisches對話語錄，1840），有關於這類貶抑的論調，一直不斷地持續著，直到出現了一種重要的（serious）音樂後，口琴與手風琴才漸漸脫離被貶損的命運，扭轉了長期被誤導的印象，也提昇了它在人們心中的地位。曾經流傳過這樣一段話「在每一個人的舌尖上，似乎都留有口琴與手風琴所走過的優美平易的故事」；事實上，口琴曾經是家喻戶曉、人手一把的樂器，在二十世紀中期，德國的製造業每年輸出高達五千萬支的口琴到全世界各地，並且也伴隨著輸出成千上萬的六角型手風琴，可見其魅力之勢不可擋。到了1905年時，當時社會上只要與思鄉、懷念、鄉愁等等有關的事物，都會立刻聯想到口琴，甚至到今天，包括探戈、藍調、風笛舞及許許多多的不同型式音樂裡，都會聽到口琴的聲音。

　　比起其他正統樂器而言，口琴的沿革其實相當的短淺（距現在還不滿三百年）。因為口琴歷史的版本很多，筆者在參考許多記載後發現，有些看法倒是放諸四海皆一致；例如我國古樂器—「笙」，為我國古樂器八音之一（據考「笙」被發明於4500年前的中國黃帝時代），是一種具有自由律動的簧樂器，也為最早的一種具有和聲的樂器，目前被公認為口琴、手風琴或所有簧樂器的先驅。在十八世紀時，笙流傳到歐洲，經過一段不算短的時期，漸漸地人們從它的結構而研究發明了口琴，據《新格羅夫音樂大辭典》（The New Grove Dictionary of Music and Musicians）的記載，1777年左右有位名叫Amiot傳教士將中國笙引入歐洲後而啟發了風琴結構中對自由簧片原理應用的科學實驗。

笙是中國古老樂器之一，也是口琴的始祖→

誰發明了口琴的原型？

　　這是口琴沿革裡最具爭議性的部份。儘管說法不同，但有二位人物似乎經常被提到，第一位叫克利斯丁‧福瑞德‧布舒曼（Christian fricdrich Ludwig Buschmann），他是住在柏林的樂器製造者之子，在西元1821年的時候，年僅十六歲的布舒曼製造了長約有10公分，用口吹的測音工具，類似現在的調音笛。

這個樂器構造很簡單的，不過有時也可以拿來演奏，在《A Brief Chronological History Of The Harmonica》一書中提到，布殊曼稱這種簡單小巧的新發明為「Aura」（神頭頂上象徵神聖的光環）；在其他記載裡也發現他形容自己的發明是「一件其實獨一無二的樂器……，口琴僅只有四英寸長的直徑和長度，使用21個音階（也有另一個說法為15個音階），演奏時大致與鋼琴的音階一樣，漸次升

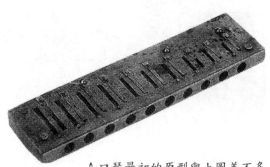

↑ 口琴最初的原型與上圖差不多

高，可是沒有鋼琴的琴鍵，用六個協和音，只要演奏者能控制呼吸即可。」後世很多人都稱他為「先知」，更有人誇張地尊他為「口琴之父」（布舒曼大概沒有想到為了測音方便而創造出來的小東西，竟然開啟了口琴往後百多年的歷史）。據說這個小東西曾經在維也納流行過，當時貴族婦女將它做為飾物帶著，而紳士們則將它按裝在手杖的頂端以示美觀，還沒有人把它當成正式樂器來演奏。（才10公分長，能期望它被當成一回事來表演嗎？）

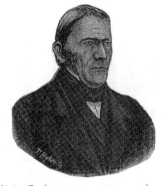

梅斯納爾（christian Messner）

另外還有一位人物，也在許多不同版本的文獻裡被提到，他就是住在南德的鐘錶匠克里斯汀・梅斯納爾（christian Messner）。於1827年，他把在維也納大流行的口琴加以改良並成功的製造出口琴，其構造比較接近現今口琴。因為布舒曼的無心插柳，所創製出來的測音工具，引發了梅斯納爾的靈感並改良成現在口琴原型，筆者個人覺得後者的功勞似乎比前者大，因為是梅斯納爾將它實用化了。

馬德和來（Matthias Hohner）這個名字，相信全世界的口琴人都很熟悉，如果說布舒曼與梅斯納爾是口琴的催生者，那麼馬德和來則是靠著過人的行銷手法將口琴推向全世界的最大功臣。在1830年到1855年間，口琴仍是一種看起來很簡單，但作起來很困難的樂器，因為它需要手工來打造，沒有多年的實務經驗是很難生產出高品質的口琴。當時年僅二十一歲的和來，就已經下定決心學習口琴的製造技術，透過有系統的觀察與不斷的實驗，終於讓他找到如何讓口琴更臻完美的秘訣，可惜競爭對手很多（當地同行超過二、三十幾家），但是他不因此而氣餒，從1857年起，他投入口琴生產事業，帶領著妻子及少數的工人在一間不算大的

馬德和來（Matthias Hohner）

廠房裡製造口琴。剛開始，每年大概只能生產約六百多把口琴，1867年提高到年產量二萬多把，1880年開始銷往美國，為HOHNER帶來決定性的發展，在1887年，口琴生產量已經超過百萬（1862年美國爆發南北戰爭，由於口琴輕薄短小易於攜帶，深受軍隊士兵們的喜愛），而且工廠還不斷地擴充設備，所以HOHNER的財力與日俱增，連帶讓馬德和來先生也成為巨富之一（1890~1891）。在這幾年間，他成功的讓HOHNER公司逐步成為世界知名的樂器生產廠，創造了許多非凡的成就。令我感到有趣的地方，梅斯納爾及馬德和來先生原本的職業都是鐘錶匠，差別在於前者是把口琴生產當成副業，後者則是真正投入全部的生命來經營。

錯誤的傳訊─富蘭克林發明口琴

美國政治家，同時也是科學家的班傑明‧富蘭克林，他曾在西元1763年用杯子為素材，加工製作成為「玻璃杯口琴」。這種樂器是把不同大小的高腳杯，依大小順序排列，並用沾濕的指間摩擦杯緣使之發出聲音，這樣的演奏方式在十八世紀後半十分受到歡迎並蔚為風尚。因此而有富蘭克林發明口琴的傳說，其實這是以訛傳訛的謬誤。會發生這種讓人哭笑不得的事，肇因於

「HARMONICA」（口琴）這個名稱太泛用了，據說最早是在十八世紀末的歐洲及北美洲所使用，「METAL HARMONICA」指的應該是現在的鐵琴，在法國也發現了「Harmonica de bios」，推測可能是現在的木琴，另外還有「nail harmonica」的記載，可能是一種音樂盒…等等諸如此類的名稱，造成許多音樂歷史學家的困擾。所以，直到今天仍然沒有人可以很肯定的知道─誰發明了「Harmonica」這個名詞！

第一個飛上外太空的樂器就是口琴

1995年上映的電影《阿波羅13》在世界各地造成大轟動，同時有日本太空人「若田光一」的活躍以及「百武彗星」的出現等等，引起全世界討論太空話題的熱潮不斷。1965年12月的聖誕節，太空中突然響起了〈JINGEL BELL〉的曲調，原本就已經擁擠且沒有多餘行李空間的太空梭居然傳出這樣的歌曲，讓地球這邊的工作人員十分的驚訝。原來是有一位美國太空人帶了一個超輕薄只有三公分多的口琴上太空梭，這個事情一傳開後受到很大的矚目，現在世界上的製造商都在做這種超輕薄的口琴，除了可以當樂器使用還可以當作裝飾品來販售。**所以第一個飛上太空的樂器就是口琴。**

而第二個飛上太空的樂器是什麼呢？依然還是口琴。1972年12月阿波羅計畫中最終的太空梭阿波羅17號回地球的時候，又有一個太空人吹著〈JINGEL BELL〉，那個時候還有玩具的手鼓一起伴奏，可說是在太空中第一次樂器合奏。還有，那一首由約翰‧米楔爾‧傑爾所譜的曲子，是收錄在《Rendez-Vous》中的〈Ron's Piece〉（Last Rendez-Vous）之中，而口琴自由的精神就像翅膀般在宇宙中自由自在的飛翔。

全世界最大的口琴族群─十孔口琴（藍調口琴）

↑ 經典藍調口琴大師‧桑尼泰瑞
（Sonny Terry）

在口琴的家族裡，體積最小又能夠進行高度演奏的口琴─「十孔口琴」，稱得上是全世界最大的口琴族群，而這種口琴與「藍調音樂」有著密不可分的關係。坦白講，HOHNER 的靈魂人物馬德和來先生（Matthias Hohner）對藍調音樂是沒什麼概念。但是早期他曾發表過一個論述：「在1879年時有一種新的口琴誕生，特別是在美國被大家廣為認同，甚至到今日大家對此口琴還是有極高的需求。」這份記載指的就是以發明者「Richter」來命名的全音階十孔口琴。大約1857年，在Haida（今天在捷克共和國的Nový Bor）的Bohemian 鎮東北地區，瑞希特爾先生（Richter）打造他的十孔口琴，從一個特殊的調性中選出音符，重新排列過，有吹也有吸氣，三個互相間隔一孔的音便可以成為一個和聲，這種瑞希特爾音階的排列方式，吹氣是主音（Tonic）和弦排列，而吸氣是屬七（Dominant 7th）和弦排列；以C調為例，吹氣為C和弦，吸氣就變成G7和弦。Richter System的兩個和弦適合演奏當時的民謠音樂，也是當時製造口琴的範本，足夠讓人演奏快速的民謠歌曲。而發明者沒有想過他這種排列的口琴在音樂上能達到極佳的效果，所以，他造成轟動的發明被複製到特勞辛根和Klingenthal，而這種口琴也將這地方提升成了口琴產品的世界中心。

Hohner也改良別處製造的口琴。在1896年，他將Richter這種排列的口琴命名為「Marine Band」後帶到市場上銷售，而它的定位是演奏純藍調音樂。這種類型的口琴有個弧形的蓋板，被裝飾成Matthias Hohner喜歡的樣式，即使在今日還刻著1896的數字。「Marine Band」口琴不只外表相當吸引人，它的性能也很好。在1920年代中期，景氣很好的時候，Hohner公司每年賣出超過一百萬的「Marine Band」口琴到美國。「Marine Band」這個名稱是來自曾極富盛名的美國海軍陸戰隊樂團。

當時樂團首席John Philip Sousa（1854-1932）是著名「星條旗」的作曲者，他把自己定位為William H. Santelmann的傳人，也是口琴的朋友。於是公司以這兩種身分為行銷的角色，在宣傳上以「Marine Band」口琴為品牌。甚至Hohner的後代在口琴上沒有做什麼很大的改變，在1900年前後，藍調音樂跟口琴的關係已經變的密不可分。以「白色美國」（White America）為大量的宣傳廣告已經達到目的，「Marine Band」並在無數的口琴比賽中受到推崇。

半音階口琴

增加一根可以變換半音按鍵的口琴（我們稱之為半音階口琴Chromatic Harmonica），據考證大概是在西元1885年後才被研發出來。這根看似簡單但卻神奇的按鍵，使半音階口琴在演奏更為複雜的旋律與調性上的性能大為提昇，也正因如此，要用口琴來演奏古典名曲就不再是一件遙不可及的事。50年代後發現半音階口琴豐富音樂性的作曲家們便開始為它作了不少重要作品，而不再停留在吹奏輕音樂或是一些民謠、通俗歌曲的地步，其中不乏傑出的作曲家：米堯、佛漢威廉士、班哲明、James Moody、Micheal Spivakowsky、Gordon Jacob、魏拉·羅伯士等等。Larry Adler、Tommy Reilly和黃青白這三位大師級演奏家的個人傳記與成就更是受到The New Grove音樂辭典的肯定而登錄名人榜中。

↑半音階口琴大師·拉里艾德勒（Larry Adler）

複音口琴

亞洲的口琴發展比歐美慢很多（至少慢了七十年），大約在西元1898年傳入日本大阪（據考証在1896年時，日本有一份資料曾記載過口琴的廣告，但當時似乎不叫口琴，而是稱為西洋橫笛），那時比較讓人感興趣的是一種具有雙簧片的複音口琴（Tremolo Harmonica），經過約30年的流傳後，人們發現瑞希特爾音階排列的口琴無法完善演奏日本的民謠歌曲（因為歐美的雙簧片複音口琴低音部是缺少La及Fa音），遂開始改良成現在我們所吹的複

音口琴音階（擁有三個完整的八度音域），改革的大功臣包括祖濱拾松翁、川口章吾先生等等。隨著音樂水平提高與要求越來越嚴謹，複音口琴再經過多位口琴大師的改良，研發出小調口琴，終於能夠完整演奏出日本地方民謠，佐藤秀廊與福島常雄兩位大師功不可沒。西元1924年到1933年間，再傳入中國大陸、新加坡、馬來西亞、台灣等等東南亞國家，喜愛口琴的人們開始組織各種協會團體，匯聚眾人的力量，不斷地為口琴的流傳寫下不朽的一頁。

川口章吾　　　　　佐藤秀廊　　　　　宮田東峰

口琴最早傳入亞洲的國家─日本

　　談到亞洲口琴的發展，我們不能不提到日本，因為日本是西方口琴最早傳入到東方的國家，而且也是發展的最早、推廣最有成效的國家。1910年（明治43年）由一個名叫「鶯聲社」（Oseisha）的廠家製造出像玩具一樣的東西，據說這是日本第一把自製的口琴。隨後，於1913年前身為「真野商會」（Mano-Shokai）的「TOMBO樂器」正式投入生產。接著1914年山葉（Yamaha）也開始生產口琴，口琴不僅在國內，而在海外也全面開展了出口，現在更由於鈴木樂器大量地開發新型口琴而讓整個口琴硬體發展更多采多姿。

↑1980年元旦日本複音口琴大師 佐藤秀廊先生受邀至台南表演，面對七萬多的現場觀眾吹奏動人的口琴音樂（當時市長是蘇南成）

　　在當時（約在1910後期），歐美製造的口琴音階大多著重在和聲的要求，所設計的音階對於「重視旋律大於和聲」的日本來說是相當不便，於是川口章吾先生便開始進行改造，把低音部的Sol改成La，更加擴大音域增加吸音的Fa，還製作了高半音的C#調，調音為「平均律」（Average Tuning）（PS：當時歐美口琴的調音是採用純律）。由於川口先生的開發改革，造福了我們現在能夠滿足快樂地吹奏著屬於東方的複音口琴，所以川口章吾先生被譽為日本的「口琴之父」。

除了硬體上的完成，軟體上的研發也深深地影響到亞洲各國口琴的發展，例如佐藤秀廊先生開創出「分散和音奏法」和「小提琴奏法」，並且更開發出「短音階口琴（小調口琴）」。1927年在德國所舉辦的「口琴百年紀念活動」中，佐藤先生成為當時唯一受聘邀請演奏與競賽的日本口琴演奏家，因為技術超群，獲得最高榮譽，當時佐藤先生的吹奏法就被稱為「日本口琴奏法」，可見其受到重視的程度。

因為軟硬體的齊頭並進，形成了現在日本口琴的基礎。當代，除川口章吾先生、佐藤秀廊先生外，尚有許多口琴名人輩出，加速了口琴的普及。另外，宮田東峰先生、真野泰光先生在口琴合奏領域中被公認為功不可沒的人物。於1927年創建「全日本口琴聯盟」，並在雜誌「口琴研究」和合奏樂譜中出版，舉行音樂會等，為口琴普及發揮很大作用。

1930年是日本口琴第一期黃金時代，中斷於太平洋戰爭。於1947年後，口琴作為指定樂器被引入小學低年級教育之音樂課程的樂器使用（這種教育樂器用的口琴和傳統的複音口琴不同，音階排列是一孔一音式的規格），最暢銷期為年銷量達480萬支，此時稱之為為日本口琴第二期黃金時代。第三期黃金時代起源於1977年「全日本口琴聯盟」主辦的「150週年口琴慶典」活動，由東京開始向全國蔓延普及。在當時活躍的第一期、第二期的青少年們各自懷著對口琴的夢想，活躍在同一時代。他們在各地組織口琴活動，曾經一年內舉辦大小共1000次以上的音樂會（平均每三天一場）。到今天，世界極為重要的口琴盛會—世界口琴節及亞太口琴節，都曾在日本盛大舉辦過，更加奠定了它在亞洲、甚至世界琴壇上舉足輕重的地位。由於日本是亞洲最早傳入口琴的國家，再加上產官學各方面的大力促動下，經常有口琴演奏家或專業人士到東南亞各國進行觀摩交流，或多或少都對各國的口琴推展起了啟蒙或是刺激的作用，特別是複音口琴，可說是影響最為巨大。

20年代口琴開始在中國萌芽與普及

口琴傳入中國的年代據考是在20世紀初（大約是在西元1920年之後，晚了日本約10到20年左右），不過傳入的途徑有卻有幾種說法，多數人認為是由日本傳入的，少數人則認為是經由一位法國基督教牧師從越南到雲南傳教時順便帶入的，另有一個說法則是法國人在雲南修築滇越鐵路時，這些駐華外國員工順便將口琴帶來的。僅管說法不一，至少可以確定的是中國口琴的發源年代應該是在1910~1920年之間。

中國口琴之父《王慶勳》

潘金聲　　　王慶隆　　　石人望　　　　陳劍晨

　　1930年之前，因為中國那時還沒有任何口琴廠，所有口琴幾乎都是由德國和日本進口的，主要品牌有德製和來廠的「真善美」（盒內有特別註明王慶勳監製，以利區別歐美的複音口琴），以及日製「蝴蝶牌」口琴兩種，後來又再增加德製和來廠的「我你他牌」（上海石人望監製）及「心絃牌」（廣州王圖南監製）。不過，「中國應該要擁有自己的口琴廠」的雄心已經在中國口琴製造創始人—潘金聲的努力下逐步實踐，他於1931年8月會同幾位有心人士一起集資正式開辦了中國第一個口琴製造廠—中國新樂器股份有限公司，後改名為國光口琴廠。

　　從1938年到1948年這短短十年間，由於中日抗戰及二次世界大戰的關係，中國口琴生產事業獲得了很大的發展機會與空間，除了國光口琴廠外，上海口琴廠、環球口琴廠、華懋口琴廠、中央口琴廠等等相繼成立，開始生產「英雄牌」、「勝利牌」、「晨風牌」，「皇后牌」等等知名口琴，還包括許多以創辦人或監製人命名的頂級琴，包括「陳劍晨超級口琴」、「石人望超級

口琴」、「王慶隆超級口琴」等等，這些企業因為抓準了二戰後國際形勢變化所營造的機會而努力發展，進而奠定了中國口琴樂器製造業的基礎，據統計，當時的口琴廠數量從原本的十多家擴增到六十多家，最多的時候還達到一百家左右，可見其發展潛力無窮。

　　到目前為止，中國著名的口琴廠除了上海國光廠及上海總廠外，還有上海蘭生豪納廠、無錫鈴木廠、江陰激揚廠、東方樂器廠、江蘇天鵝樂器廠、天津通寶廠等等，據說年產量超過1000萬把以上，如果連帶將台、外商投資或一些大廠旗下的衛星工廠及資深技師自創的工廠一起加總起來，應該會超過二十餘家以上，是目前世界上擁有最多口琴生產製造廠的國家。2002年香港陳國勳先生所創辦的「口琴藝坊」公司，專門製造各類媲美世界頂級口琴的同類產品，包括使用銀、銅及黑壇木等名貴材料，也開創了中國生產高品質口琴的里程碑。

　　至於中國口琴音樂的發展史，大約在20年代的北京，日本口琴大師井奧敬一先生曾接受柯政和的邀請前來開班授課，中國最早出版的口琴教材中如柯政和編譯的《口琴如何吹奏》、黃適秋編譯的《口琴吹奏法》及豐子愷編著的《口琴奏法初步》等等，三本口琴教材的編者都是留學日本的留學生，在日本學習口琴，加上中國所採用的口琴亦是日本式的複音口琴為主，因此早期中國口琴音樂體系是直接受日本影響的。

　　直到1926年之後，王慶勳先生組織了中國第一個口琴隊—「大夏大學口琴隊」，1929年更號召同好籌組了中國第一個口琴會—「中華口琴會」，1930年6月由大夏口琴隊舉辦了中國第一個口琴音樂會，同年底亞美麟記廣播電臺邀請中華口琴會到該臺播音演奏，也成就了口琴在中國第一次正式的電臺播音，1931年5月更出版了中國最早的口琴專業刊物—《中華口琴界》，1931年8月，上海天一影片公司邀請中華口琴會拍攝了中國第一部有聲口琴影片，對於這些首發的紀錄都是相當彌足珍貴的。

鮑明珊

　　自此後，中國口琴音樂的發展有如雨後春筍般的蓬勃發展起來，除了王慶勳的「中華口琴會」，還包括石人望的「大眾口琴會」、鮑明珊的「環球口琴會」及後來成立的「國光口琴會」、王圖南的「心絃口琴研究社」、陳劍晨的「上海口琴會」、郁郁星的「東吳口琴隊」等等，據調查當年全中國的口琴團體高達100多個，其中較有影響力的大都在上海，僅管1937年抗戰爆發，在上海及大中城市的音樂生活裡，口琴音樂會始終沒有停止過。

值得一提的是，1939年由上海各口琴隊的精英聯合組成「全滬聯合口琴隊」，其配器編制就已經採用管弦交響化的方式，除了以複音口琴為主要骨幹外，增用了高音及中音銅角口琴、手風琴、大提琴、低音提琴、鋼琴、定音鼓及敲擊樂器，所演奏的曲子包括有舒伯特的《未完成交響樂》第二樂章及羅西尼的歌劇《Semiramide》序曲，也有獨奏與五重奏《莫札特G大調弦樂曲》第一樂章，這樣的演出在當時造成轟動。到了40年代之後，有更多的口琴團體成立，口琴的發展更為蓬勃，並逐步推向全中國城鄉各地，成為人們所不可或缺的熱門樂器。

雖然到了50年代，全國各地的口琴發展越來越熾熱，特別是上海更是百家爭鳴，但在60年代除了遇到不景氣的時期而讓口琴熱降溫不少，隨之而來的「文化大革命」更讓口琴音樂發展受到前有未有的衝擊。「文革期間」，口琴音樂因為被視為「資產階級音樂」而遭到批判，各口琴團體不得已被迫停止各種大大小小活動，不但許多活動場地被沒收，也抄走不少很珍貴的有聲與無聲出版品資料，甚至口琴家也都受到波及，不過尚幸口琴因具有攜帶方便、價格便宜的優點，反而成為「文革」運動中的傳播工具，口琴廠的產量並有減少太多，生產技術也得以保存下來。直到80年代，中國開始了改革開放的腳步，思想的解放也讓口琴音樂恢復了生機，除了在中國口琴的搖籃—上海外，包括北京、天津、西安，蘭州，杭州，廣州，貴州，重慶等地相繼出現了口琴音樂熱，當時比較具有影響力的有任虹的「北京口琴會」、傅豪久的「蘭州口琴會」、陸德興的「南京口琴會」、顧泉發的「西安口琴會」以及楊世珩的「天津口琴會」等等，為復甦的口琴音樂生機注入了活水。

90年代之後的中國口琴界，對外交流越來越趨繁，事實上從80年代末的時候就已經有香港的梁日昭、美國的黃青白、台灣的王慶基等聯合組成口琴隊與中華口琴會交響樂團一起聯合演奏並進行交流。1995年口琴界主要以五個口琴團體為重要的活動重心：

中華口琴會—陳稽法、江季璋主持
上海口琴會—陳劍晨、陳宜男
大眾口琴會—董禮衡、黃毓千
豫園口琴樂團—黃毓千
上聯口琴會—柏樹

1984年5月全日本口琴聯盟組成47人的代表團，舉行了中日聯歡會與口琴技藝交流會，並組織80多人的中日混合口琴隊聯合演出，受到非常高度的肯定與讚揚，1999年為紀念日本口琴誕生100週年，日本口琴協會再度率團到天津、北京等地展開交流。

1988年台灣口琴家劉金山、張雷鳴與香港青年口琴家陳國勳聯袂赴北京、天津、上海、南京及西安等地演出，在這前後，上海口琴家陳劍晨、王慶隆也曾受邀到香港、日本及美國等地演出，而中國半音階演奏家何家義、季申、徐成剛及白氏三兄弟更曾經在國際的舞臺上演出過，特別是何家義曾獲得1993年第四屆世界口琴大賽複音獨奏亞軍，陽敬民以錄音帶參加英國國際口琴大賽更獲得金獎，而在2008年中國杭州舉辦了第七屆亞太口琴節，這是亞太地區每兩年一度的最盛大的口琴活動，不但為中國贏得榮譽，也為未來開啟了更為宏大的發展。（亞太口琴節是由中華民國口琴藝術促進會—現已更名為台灣口琴藝術促進會來催生，首屆舉辦於1996年台灣台北。）

上圖為筆者（左一）與茱蒂口琴樂團參加第七屆亞太口琴節比賽實況，地點在中國杭州↑

口琴大全

─複音初級教本─

Complete Harmonica Method

編著 / 李孝明

監製 / 潘尚文

影音演奏示範 / 李孝明

文字校對 / 陳珈云

封面設計 / 范韶芸、胡乃方

美術編輯 / 胡乃方

影音處理 / 張惠娟

電腦製譜 / 林聖堯、林怡君

譜面輸出 / 林聖堯、林怡君

出版發行 / 麥書國際文化事業有限公司

Vision Quest Publishing International Co., Ltd.

地址 / 10647台北市羅斯福路三段325號4F-2

4F-2, No.325,Sec.3, Roosevelt Rd.,

Da'an Dist.,Taipei City 106, Taiwan (R.O.C)

電話 / 886-2-23636166，886-2-23659859

傳真 / 886-2-23627353

郵政劃撥 / 17694713

戶名 / 麥書國際文化事業有限公司

http://www.musicmusic.com.tw

E-mail:vision.quest@msa.hinet.net

中華民國111年04月 三版